서양의 미술

차례

Leonardo
레오나르도

이경성 저

서문당 · 컬러백과　　　　서양의 미술 ⑳

지은이 약력
일본 와세다 대학 법률과 졸업
인천시립박물관장 / 이화여자대학교 조교수
/ 홍익대학교 교수 · 박물관장 / 국립현대미술관 관장역임
저 · 역서 : ≪미술입문≫ ≪공예개론≫ ≪공예통론≫
≪한국근대미술연구≫ ≪한국 미술사≫ ≪근대한국미술
가논고≫ 외 다수

李 慶 成 略歷

일본 와세다대학 법률과 졸/인천시립박물관장/
이화여자대학교 조교수/홍익대학교 교수·박물
관장 역임/저·역서「美術入門」「工藝概論」「工
藝通論」「韓國近代美術研究」「한국 미술사」「近
代韓國美術家論考」외 다수/현 국립현대미술
관장

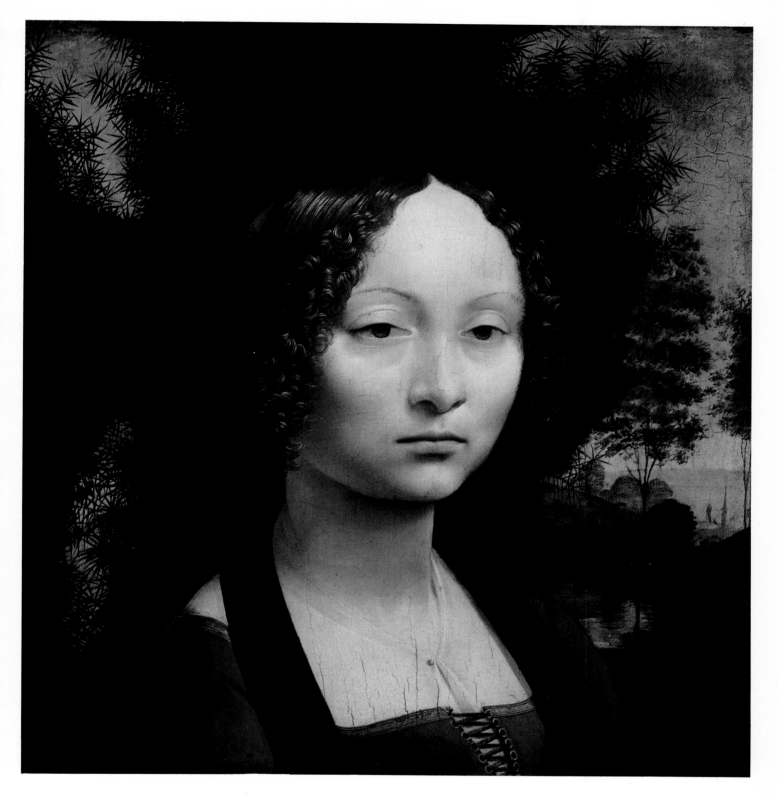

지네브라 벤치의 초상
GINEVRA BENCI

이 그림은 1474년경에 그려진 것으로, 지네브라 벤치가 1474년 1월 15일 17세의 나이로 결혼하였을 때 그 기념으로 그린 것이라고 한다.

이 그림은 레오나르도의 만년의 여성 그림에 나타난 미소가 보이지 않고 딱딱한 표정으로 있으나, 레오나르도의 젊은 시절의 필치에 의해서 대상 인물에 깊은 감정이 표현되고 있다.

그러나 구도가 가슴부터 윗부분을 잡았기 때문에 약간 단조로운 느낌을 주는 것도 부정할 수는 없다.

이 그림의 뒤에는 종려와 월계수, 그리고 소나무가 그려져 있고 "아름다움은 덕(德)을 장식한다."라는 글씨가 작품 뒤쪽에 기록되어 있다. 이는 지네브라가 덕을 갖추고 아름다움을 지니고 있다는 것을 의미한 것이다.

1474년경 판 유채 38 × 37cm
워싱턴 국립 갤러리 소장

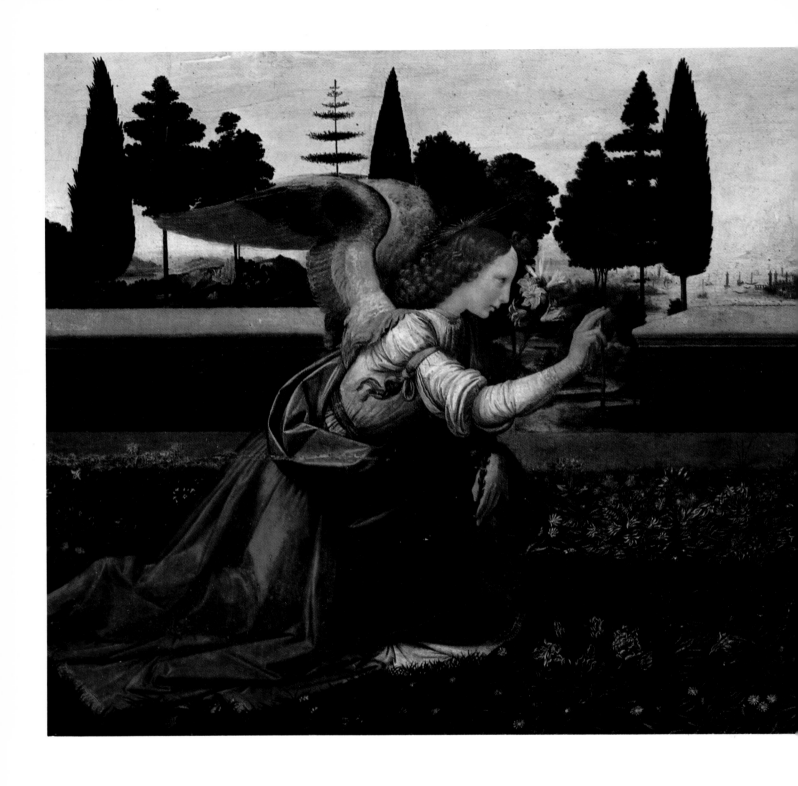

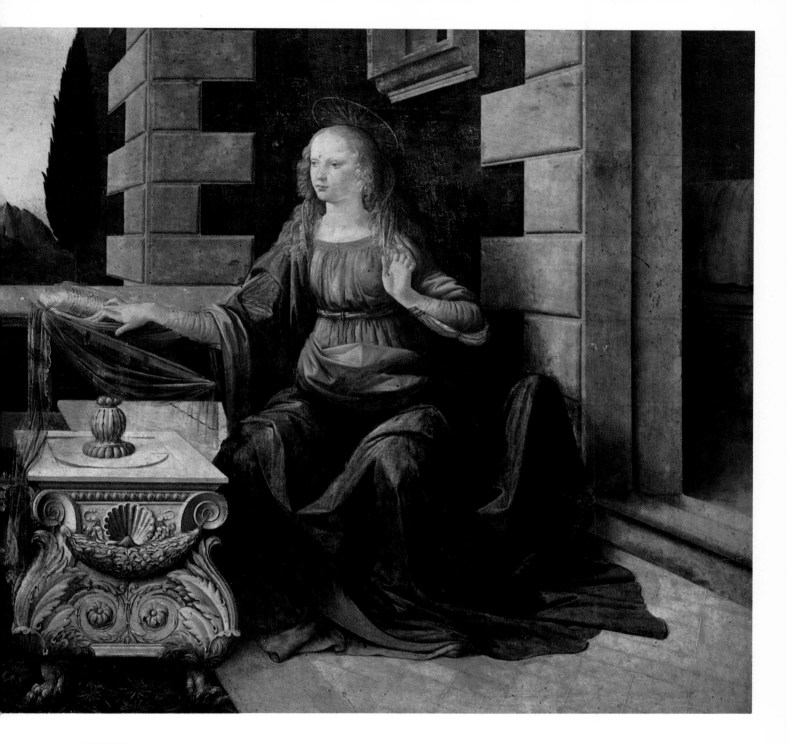

수태고지

L'ANNUNCIAZIONE

많은 화가들이 이 주제로 그림을 그렸으나, 레오나르도의 작품만큼 훌륭한 것은 없으리라 생각된다. 이것은 1473년부터 1475년에 이르는 동안 레오나르도가 베로키오의 제자로 있을 때 그렸던 것이라고 생각된다.

천사 가브리엘이 마리아에게 주의 잉태를 예고하는 장면으로, 그때 책을 읽고 있던 마리아가 놀라면서 자신도 모르는 사이 왼손을 치켜든다. 천사는 순결의 상징으로서의 백합을 가지고 있고, 전체적인 분위기는 엄숙한 순간의 극적인 사건에 알맞게 가라앉아 있다.

원래 성 발토르멜 수도원 식당에 걸렸던 것이 1867년부터 우피치 미술관에 소장되었다.

1473~5년경 판 유채 98 × 217cm
피렌체 우피치 미술관 소장

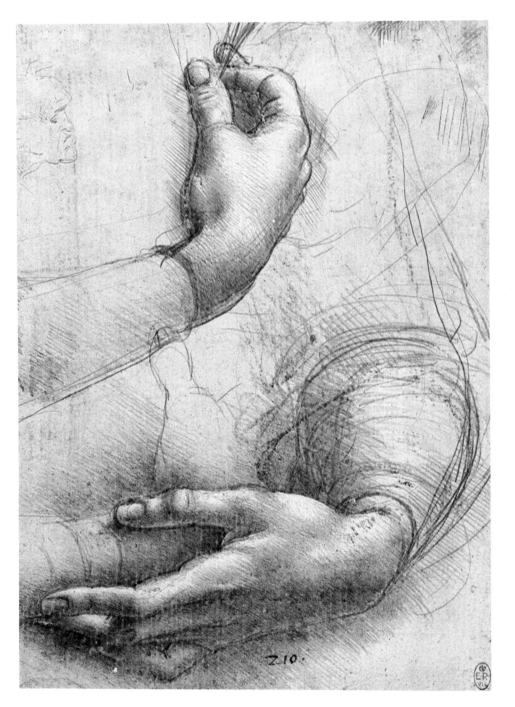

손의 습작
DISEGNO

이 작품은 <지네브라 벤치의 초상>을 위한 손의 습작인데, 지금은 아랫부분이 잘려져 있기 때문에 원작과의 관계는 알 길이 없다.

다만 <손의 습작>은 고증에 의해서 <지네브라 벤치의 초상>의 잘려진 부분의 손이라는 것을 유추할 수 있을 뿐이다. 베로키오에 의한 <작은 꽃을 가진 귀부인>의 얼굴 모습과 손 등이 같기 때문에 동일인물로 추정된다. 오른손을 가슴에 대고, 왼손을 그 아래쪽에서 수평으로 처리한 이 구도는 레오나르도가 즐겨 사용하던 것이다. 특징 있는 손의 표현은 레오나르도가 아니면 도달할 수 없는 독특한 미의 세계이다.

연대 미상 종이 연필·연백 21 × 14.5cm
윈저 궁 왕실 컬렉션 소장

카네이션의 성모
MADONNA DEL GAROFANO

이 작품은 1475년경 레오나르도가 베로키오의 공방에 있을 때 제작되었던 것이라 추정된다. 그 무렵 보티첼리와 가까이 지내고 있었기 때문에 성모의 얼굴이나 색채에 그의 영향이 엿보인다. 구도가 장식적이고 만년의 깊이는 느낄 수 없으나, 대상을 레오나르도적인 방법으로 처리한 기술은 이미 싹트고 있다.

성모가 한 송이 빨간 카네이션을 가지고 있고 아기 예수가 이것을 잡으려고 손을 뻗치고 있다. 오른쪽에는 목이 가는 유리 꽃병이 놓여져 있고 화려한 백합꽃이 꽂혀 있다. 이 카네이션은 그리스도교적인 순애의 상징이라고 생각된다. 하느님, 즉 신이 있는 세계를 나타낸 배경의 산은 나중에 레오나르도의 작품에 나오는 산의 선구(先驅)를 보이고 있다.

1475년 경 판 유채 62 × 47cm
뮌헨 알테 피나코텍 소장

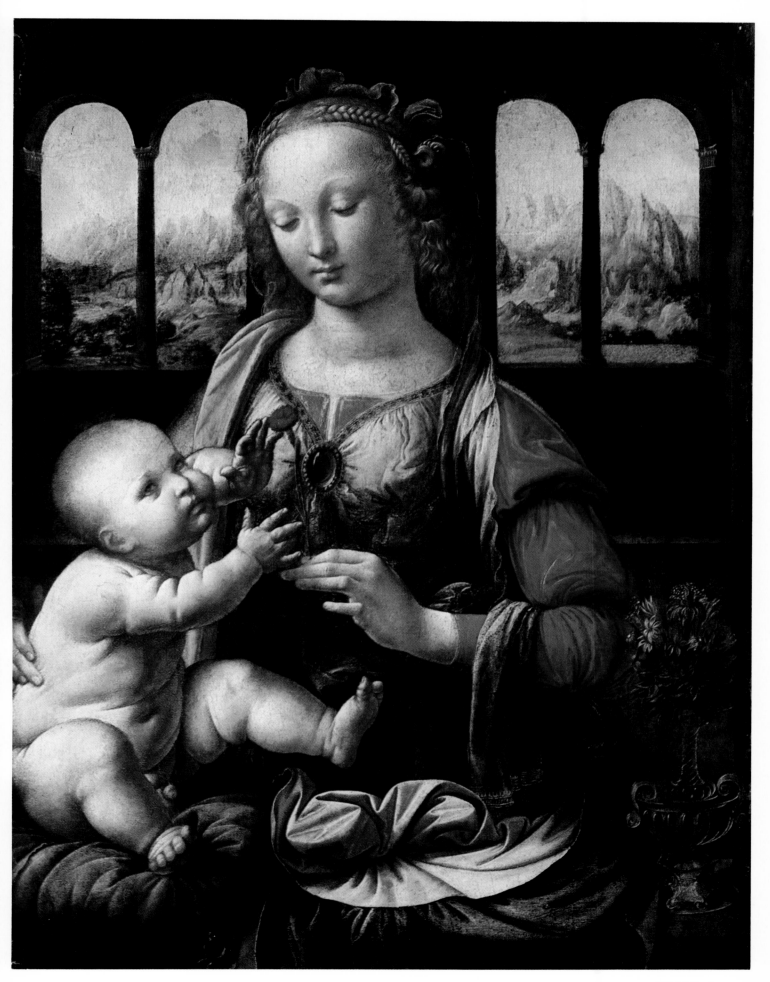

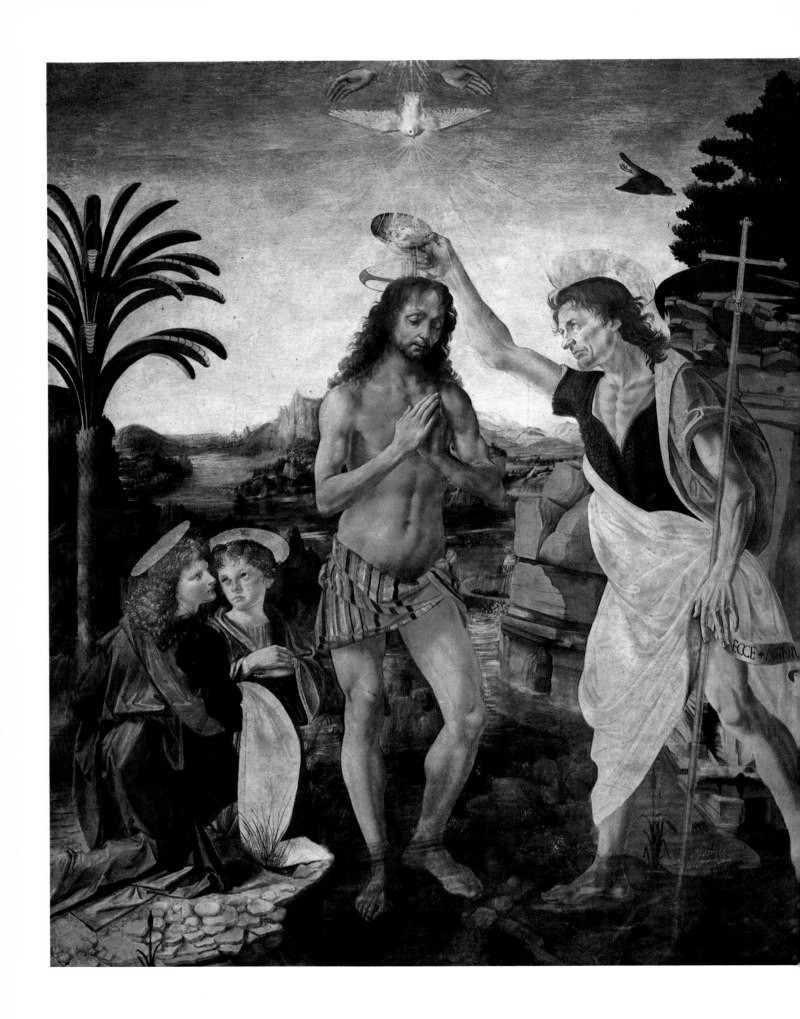

그리스도의 세례
IL BATTESIMO DI CRISTO

이 그림은 1473년에 그린 것으로 추정되는데 작품의 주문자는 성 사르빅 성당이라고 전한다. 신약성서 마태복음 제3장 13절부터 17절까지 기록된 그리스도 세례의 장면이지만, 천사가 곁에 그려져 있고, 더욱이 등을 보이며 머리를 옆으로 묘사하는 수법은 이미 레오나르도의 독자성을 보여 준다. 손에 들고 있는 그리스도의 옷은 그리스도와 천사를 연결시키는 역할을 하고, 몸의 움직임과 더불어 가운데 세례 장면을 강조하려는 배려가 보인다. 이들은 조형적인 의미이지만, 풍경도 요단 강의 연장이고, 물 또한 정화(淨化)의 상징이며, 암벽의 돌은 신의 존재를 지칭하고 있다고 하겠다.

1473년경 판 유채 177 × 151cm
피렌체 우피치 미술관 소장

'수태고지'를 위한 습작
STUDIO PER 'L'ANNUNCIAZIONE'

이 작품은 '도판 6'에서 설명한 우피치 미술관 소장의 〈수태고지〉를 제작하기 위해서 그린 습작 중의 하나이다. 이 부분은 화면 오른쪽 의자에 앉아 있는 성모의 두 무릎을 감싸고 있는 옷 부분을 확대한 것이다.

원화(原畵)에서 이 습작과 약간 다른 표현을 보이고 있는 것은 이 습작에서 레오나르도가 시도한 많은 주름과 옷의 볼륨이 지나치게 강조된 것을 원화에서는 약간 부드럽게 처리한 것 같다. 습작에서는 그림이라기보다는 조각적인 볼륨에 성공하여, 결국 레오나르도는 이와 같은 부조 조각에도 관심을 가지고 있었다는 것을 알 수 있다.

연대 미상 천 비스터 · 연백 26 × 22.5cm
파리 루브르 미술관 소장

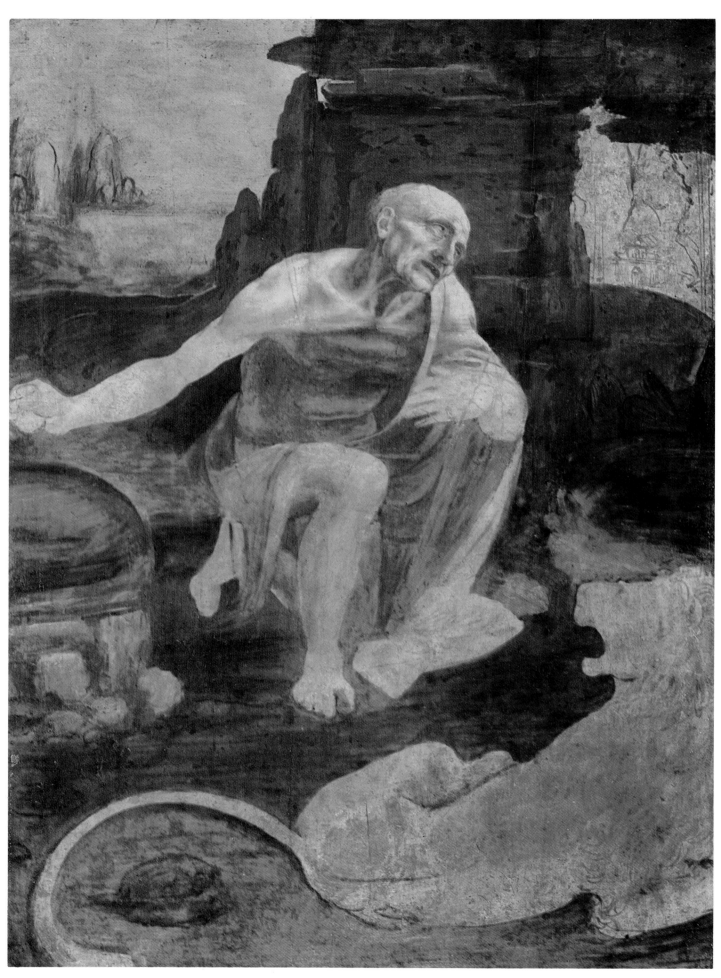

성 제롤라모
SAN GEROLAMO

이 그림은 미완성의 상태로서 아직 밑그림의
단계이지만, 모든 세부에 레오나르도적인 필치가
느껴진다. 왼쪽 상단부의 십자가와 교회의 데생
이 있는데 십자가는 단번에 그려졌고, 그의 운필
(運筆)의 기술이 느껴진다. 이 그림에 관한 기록
이 없어서 정확한 연대는 측정하기 어려우나, 이
그림이 다음에 이야기할 <삼왕예배>(p16)와 깊
은 관계가 있기 때문에 1480년경의 작품이라 추
정된다.

성 제롤라모는 4세기에 성서를 라틴어로 번역
한 4대 교부 중의 한 사람으로, 여기에서는 사자
를 도와준 사막의 은사로서 그려져 있다.

1478~80년경 판 유채 103 × 75cm
로마 바티칸 궁 회화관 소장

베누아의 성모
MADONNA BENOIS

화가가 그림을 그릴 때 꽃이나 고양이와 같은
매개물을 그려서 서로간의 애정 교류를 이룩하
고, 회화적인 표현으로 하는 것은 흔히 볼 수 있는
일이다.

이 그림에서 볼 수 있는 흰 꽃도 그와 같은 애정
의 교류물로서 소녀와 같은 성모와, 그의 동생과
같은 그리스도를 상징하는 의미를 지니고 있다.
아기 예수의 얼굴은 이상하리만큼 커서 성모의
얼굴과 별로 다를 바 없을 정도이다. 두 사람은 성
모자이기보다는 남매와 같은 대등한 관계에 있는
것 같다. 미완성의 작품이라 생각되나, 배경의 공
허한 느낌이나 색채의 변화가 없는 것이 눈에 띈
다.

1478~9년 캔버스 유채 49.5 × 31cm
레닌그라드 에르미타주 미술관 소장

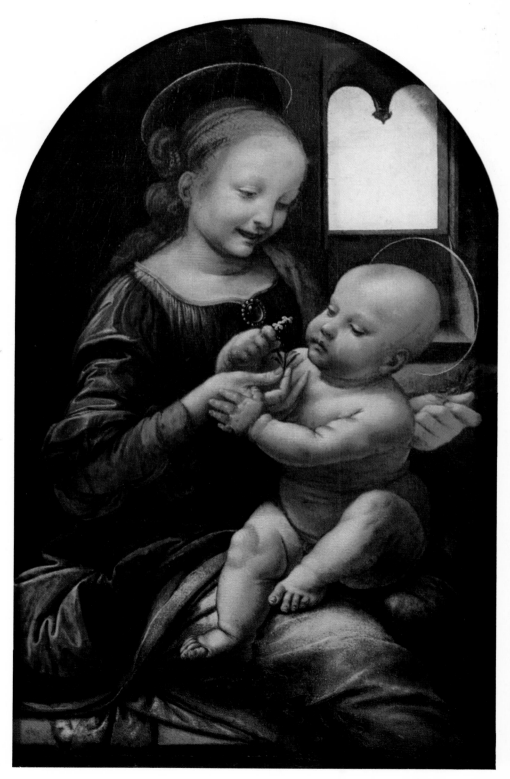

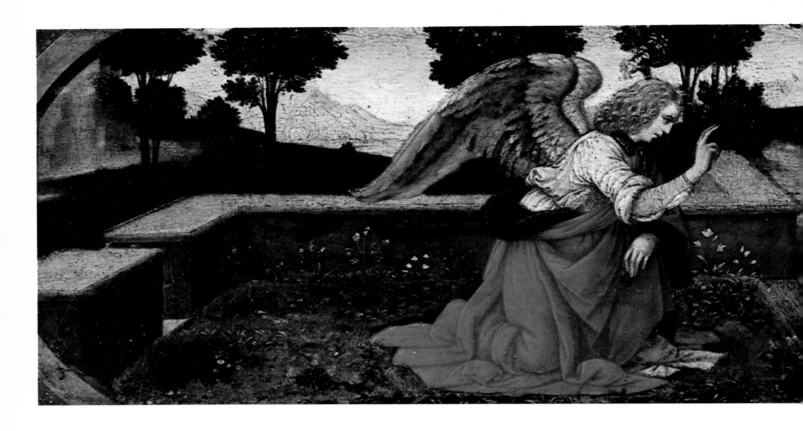

수태고지(受胎告知)
L'ANNUNCIAZIONE

이 그림은 1476년경 이것이 피스토이아 대성당의 <광장의 성
모자>의 제단화인 사실로 미루어 1475년부터 1479년 사이에
제작된 것으로 생각된다. 구도나 두 사람 인물의 얼굴 등은 로렌초
디 크레디가 그린 것이지만, 전체를 완성시킨 것은 레오나르도라
고 생각된다. 그 까닭은 옷의 표현이라든가 꽃이 핀 땅에 전체적으
로 어두운 색조가 있어 그의 특징이 잘 나타나고 있다.

우피치 미술관의 <수태고지>와 같은 장면이지만, 여기서는 성
모가 공손히 두 무릎을 꿇고 양손을 가슴에 대고 있다. 성모가 기
도하고 있는 것이다. 두 사람을 에워싸고 있는 주위의 건물은 소박
한 모습을 하고 있고, 작은 화면은 원근법으로 처리하고 있다.

1476년경 판 템페라 14 × 59cm
파리 루브르 미술관 소장

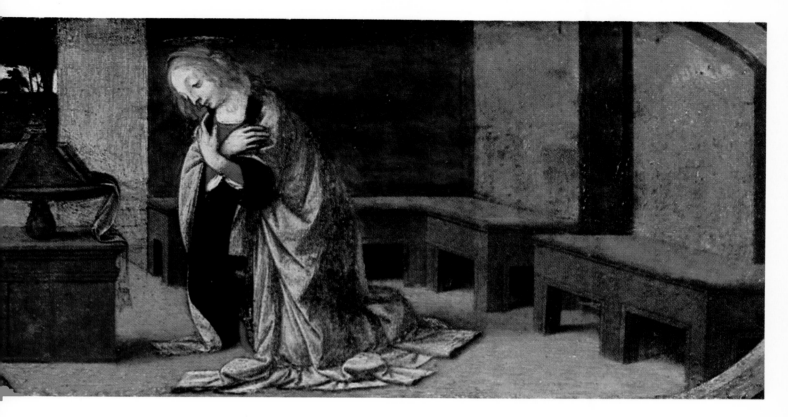

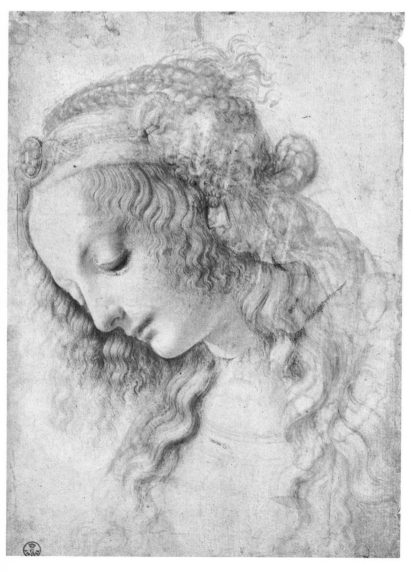

'수태고지'를 위한 습작
STUDIO PER 'L'ANNUNCIAZIONE'

이 습작은 루브르 미술관에 있는 〈수태고지〉
(위의 그림)의 제작을 위한 데생이라고 생각된
다. 물론 세부적인 관찰을 한다면 이 습작과 원화
에 그려진 성모와의 표현상의 차이가 있다고도
보겠으나, 분명히 이 습작은 얼굴 표정의 유사성
때문에 그것을 위한 준비 데생이라고 볼 수 있다.
그리고 그 눈과 머리의 묘사 방법에 있어 크레디
풍의 솜씨가 엿보이므로, 그 당시 레오나르도와
크레디는 서로 영향을 주고받을 만큼 깊은 관계
가 있었다는 것을 알 수가 있다.
연대 미상 종이 펜 · 비스터 · 연백 28.2×19.9cm
피렌체 우피치 미술관 소장

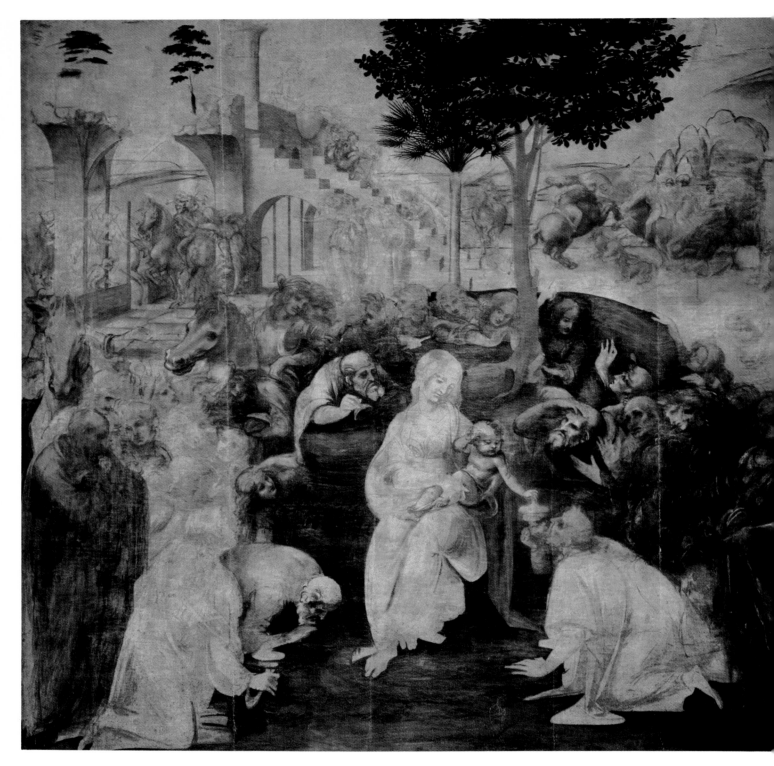

삼왕 예배
L'ADORAZIONE DEI MAGI

레오나르도의 최초의 대작이라 생각되는 이 작품은 미완성이지만, 여기에서 보는 것과 같은 단색의 소묘는 그것만으로도 충분히 레오나르도의 기술과 사상을 엿볼 수 있다.

어느 의미에서는, 완성을 의도하지 않고 그렸다고 생각할 수 있다.

작품의 제작 연대는 1481 년 3 월로서, 성 도나트 수도원의 제단화를 그려 달라고 부탁받은 것이 확실하다.

이 작품의 주제는 '삼왕예배'이지만 화가가 전통적인 도상(圖上)을 무시하고 왜 이처럼 많은 사람들을 그려 넣었으며, 성 요셉과 성 요한은 어디에 있고, 문제의 삼왕(三王)은 누구인지, 또는 배경과 전경의 관계는 어떠한 것인지 이제까지의 연구 속에서는 밝혀지지 않고 있다.

1481 년 판 유채 246 × 243cm
피렌체 우피치 미술관 소장

다음 면은 부분도

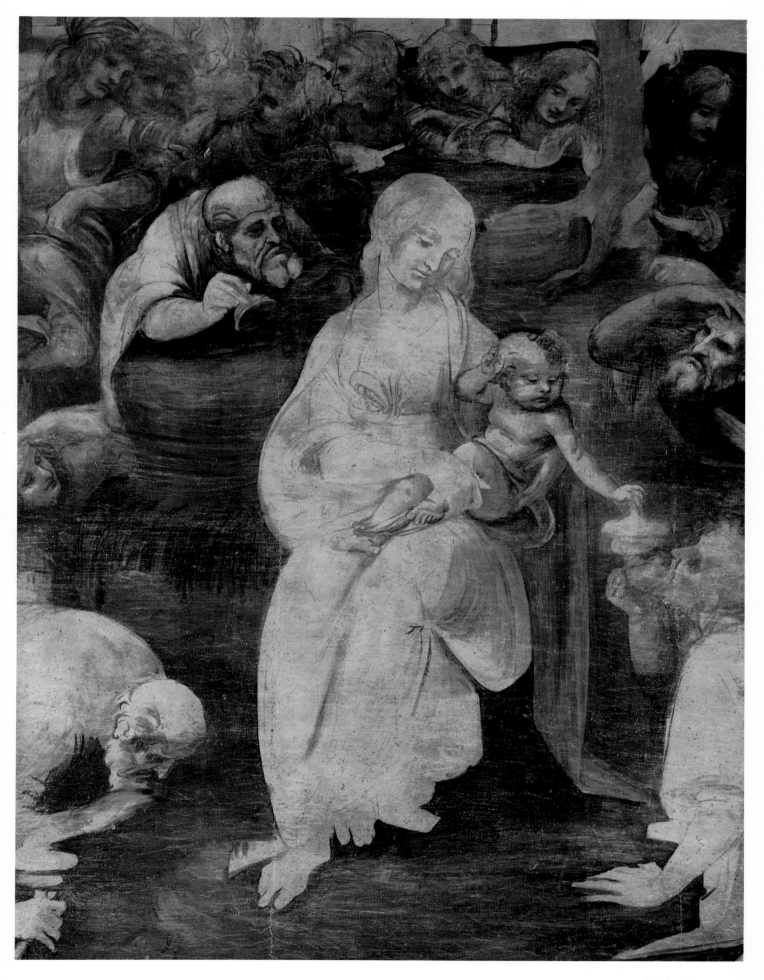

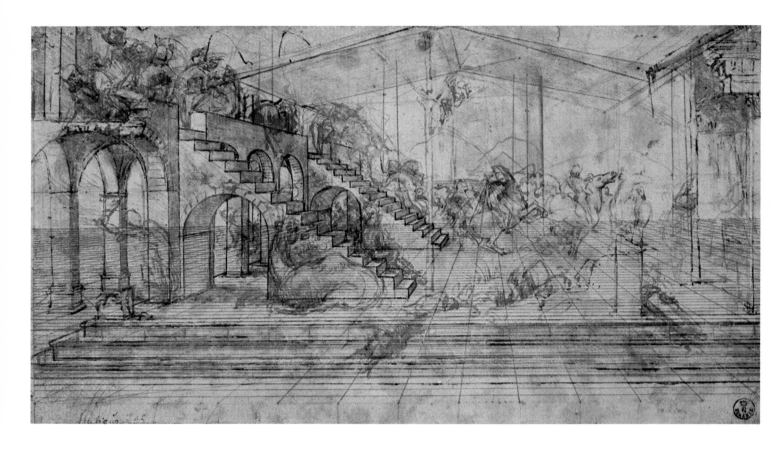

'삼왕예배'를 위한 습작
STUDIO PER 'L'ADORAZIONE DEI MAGI'

초기의 미완성 걸작인 <삼왕 예배>에는 성 모자, 노인, 말 등의 데생이 많이 남아 있는데, 이 대상은 배경의 원근법 공간을 위한 습작이라고 생각되어진다.

모든 선이 오른쪽 중앙을 초점으로 모여 있는 수학적인 완벽한 원근법 속에서, 뛰어다니는 말의 무리와 사람들이 이중 노출의 이미지처럼 떠올라 온다.

정(靜)과 동(動)의 신기한 융합이 <삼왕예배> 속에서 전개되고 있는 것이다. 또한 이 기묘한 투기장인지 폐허 같은 건축은 도나텔로의 어떤 릴리프에서 빌려 온 것이라고도 일컬어지는데, 당시 고대 유적 발굴에 대한 레오나르도의 관심을 나타내고 있는 것이라고도 생각된다.

1481~2 년 종이 펜 · 연백 · 비스터 · 연필 16.5cm × 29cm
피렌체 우피치 미술관 소장

동굴의 성모
LA VERGINE DELLE ROCCE

레오나르도의 완성된 최초의 대작인 이 작품은 거의 레오나르도 혼자의 힘으로 이루어진 것이라 생각된다.

제작 연대는 1483 년으로서 밀라노의 성당과 계약하고, 작품을 완성한 것은 12 월 8일 성모 마리아의 날이었다.

물기를 먹고 있는 동굴 속에서 청록색의 옷을 입고 있는 성모 마리아가 풀 위에 앉아 있는 아기 예수에게 요한을 인사시키고 있다. 빨간 망토를 걸친 천사는 요한을 가리키고 있다. 무성한 식물들에 담겨진 물의 존재는 청정(淸淨)을 나타내고, 그리스도의 요한에 의한 세례를 암시하고 있다.

원래 이 그림은 밀라노의 성 프란체스코 성당에 있던 것이 1506년 이전에 팔려 1842년 루브르 미술관에서 소장하게 되었다.

1483 년 캔버스 유채 198 × 123cm
파리 루브르 미술관 소장

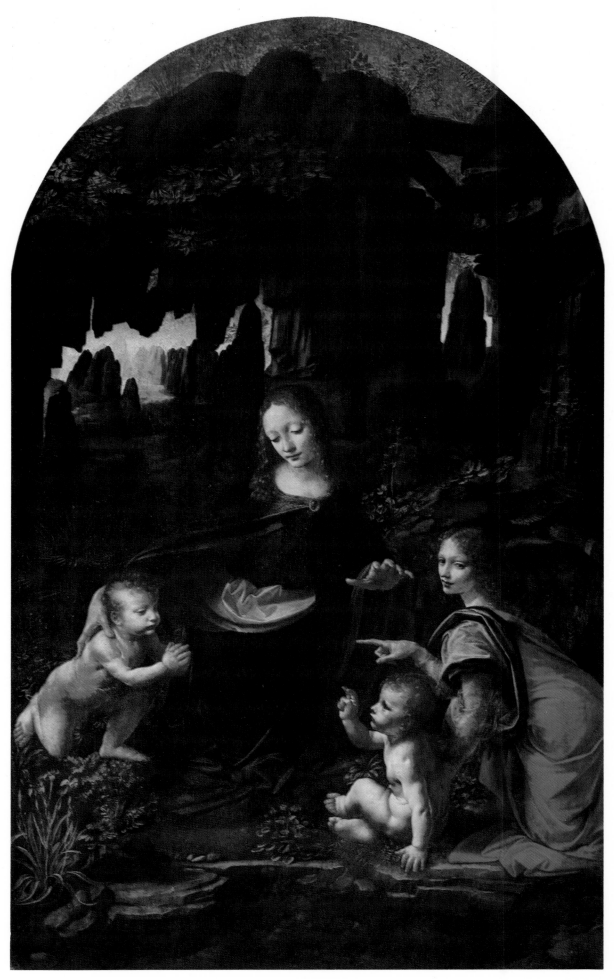

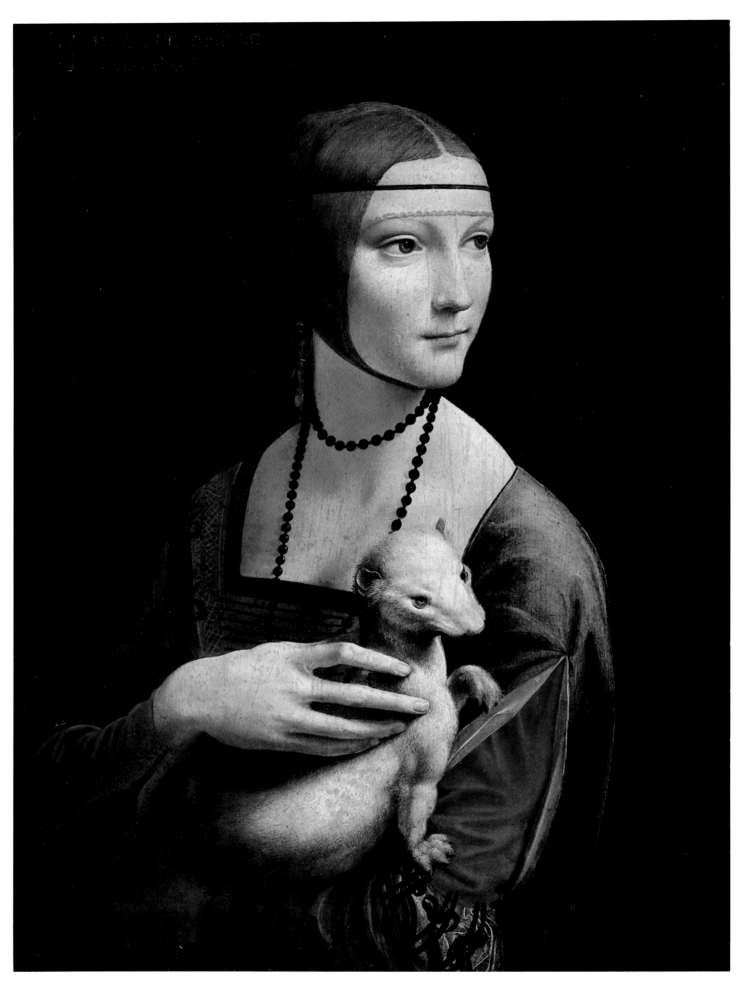

세실리아 갈레라니의 초상
RITRATTO DI CECILIA GALLERANI

원래 이 작품은 1485년부터 90년 사이에 그려진 것으로서, 18세기 말 폴란드의 아담 차르토르스키 황태자가 사들여 그의 처 이사벨라의 콜렉션으로 들어가게 된 것이다. 얼굴의 부분과 껴안고 있는 동물의 상반신과 손의 부분 등에서 레오나르도적인 감각이 농후하다. 그러나 다른 부분은 거의 나중에 덧칠을 하고 배경도 뭉개 버렸다. 그것은 보존 상태가 나빠서 수리하면서 이렇듯 평범한 톤의 작품이 되었다고 한다. 인물의 윤곽이 수정되고 얼굴의 왼쪽이 다시 그려지고, 두 발도 다시 그렸다고 한다.

1485~90년경 판 유채 54 × 39cm
크라코비아 차르토리스키 미술관 소장

화초
VEGETALI

이 습작은 레오나르도 회화 연구에 있어서 그가 꽃을 얼마만큼이나 자세히 관찰하고 표현하였는가를 말해 주는 좋은 예이다.

물론 레오나르도의 데생은 오늘날까지 수천 점에 달하는 수가 남아 있고, 그것은 화가 레오나르도가 제작을 위한 준비로서 마련했다기보다는 자연과학자 레오나르도가 생명의 신비에 대해 탐구하는 실험적인 성과이기도 하다.

다만 여기서 볼 수 있는 꽃의 묘사는 루브르 미술관에 소장되어 있는 <동굴의 성모>를 그리기 위한 준비로서 이루어진 것이라고도 볼 수 있다. 왜냐하면 그 그림의 세례 요한의 아랫부분에 위치한 꽃의 묘사가 분명히 여기서 제시하는 꽃의 습작과 비슷한 점이 많기 때문이다.

연대 미상 종이 · 펜 · 빨간 쪼크 19.8 × 16cm
윈저 궁 왕실 컬렉션 소장

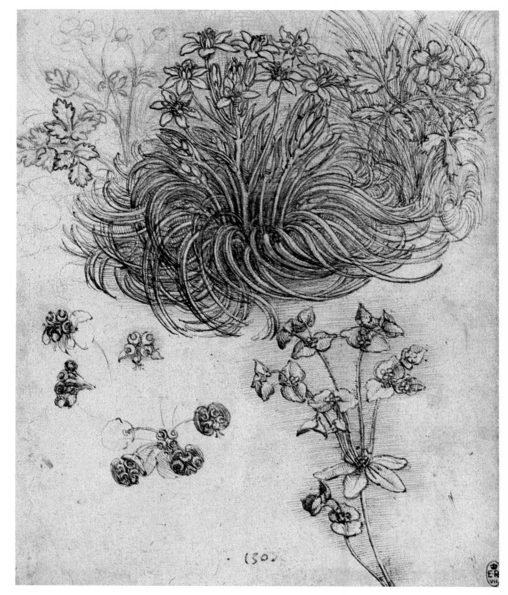

수목(樹木)의 장식(부분도)

INTRECCI VEGETALI

이 작품은 밀라노의 영주 로드비코 일 모로가 살고 있던 스포르차 성의 북동쪽에 위치한 방에서 그린 그림이다. 아치형의 천장, 전면의 등나무가 서로 엉키고 그곳에 한 가닥 줄기가 구도 전체에 걸쳐 엉켜 있는 상황이다. 이 같은 삼엄한 모양은 레오나르도에 의한 구성으로서 직접적으로는 제자들이 그렸다고 생각되나, 손상이 심해서 그의 솜씨라고는 찾아낼 수가

없다.

　작품의 제작 연대는 1498년으로서, 이를 방증하는 것은 일 모로에게 보낸 파스카베라는 사람의 편지 속에, "월요일 날 아세의 방에서 물건을 정리하였습니다. 레오나르도 선생이 9월 말까지는 그림을 완성한다고 약속했습니다." 라고 쓰여 있는데, 이것이 1498년 4월 20일에 쓰여진 것이다.

1498년 천장화 템페라 764cm²
밀라노 스포르제스코 성 아세실

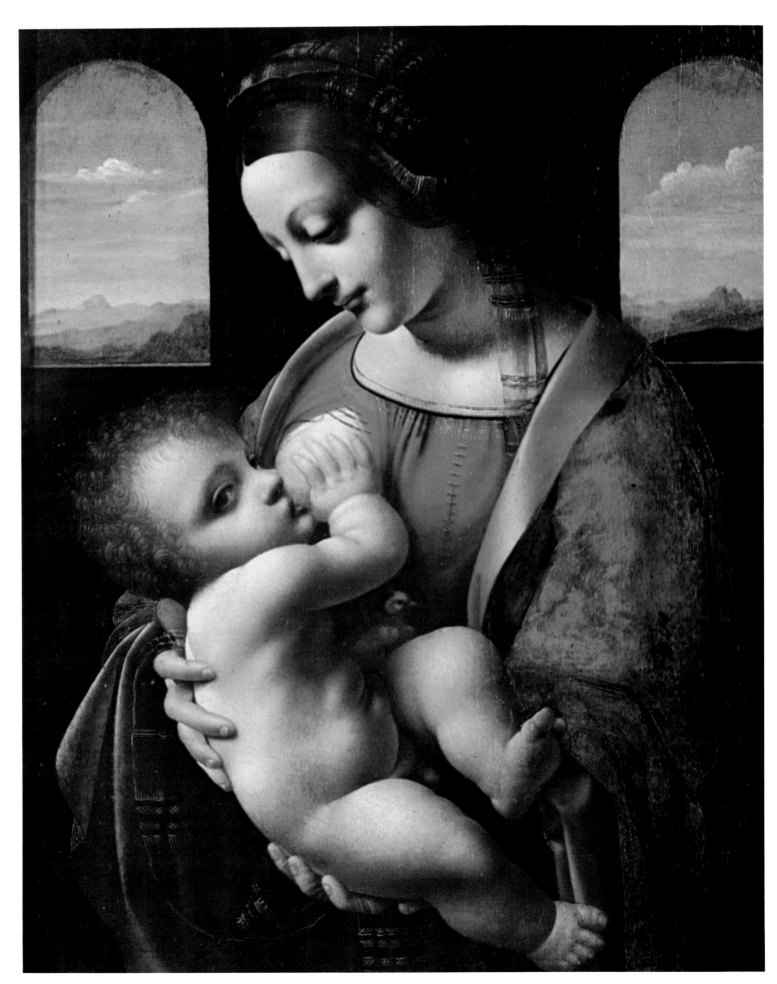

젖먹이는 성모
MADONNA CHE ALLATTA IL BAMBINO

이것은 엄격히 따지면 레오나르도의 작품이 아닌지도 모르지만, 굳이 레오나르도의 작품이라고 그의 목록에 첨가한 것은 이 그림과 같은 레오나르도 자신의 작품의 존재가 다른 데생을 통해서 예상되기 때문이다.

이 작품의 제작 연대는 1490년경으로서 〈동굴의 성모〉와 같은 시대 작품일 것이다.

'예수에게 젖을 먹이는 성모'의 주제는 12세기 말부터 되풀이하여 그려지고 있다. 주목할 것은 아기 예수가 왼손에 갖고 있는 작은 새로서, '영원'을 상징하고 있다는 점이다.

1490년경 캔버스 템페라 42 × 33cm
레닌그라드 에르미타주 미술관 소장

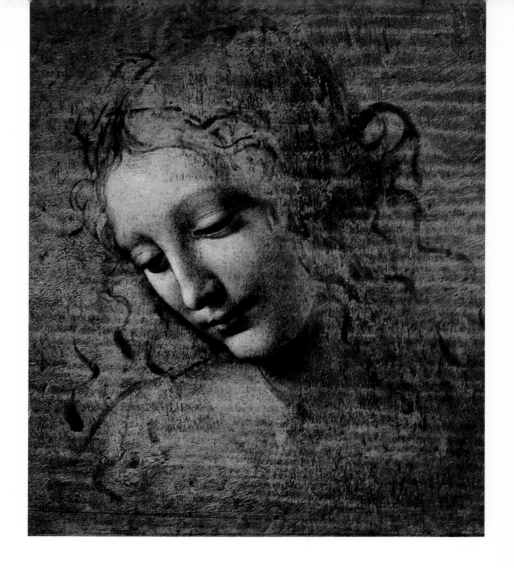

여성의 두부(頭部)
TESTA DI DONNA

이 데생은 에르미타주 미술관에 소장되어 있는 〈젖먹이는 성모〉의 표정에 가까운 것이기 때문에 이 데생이 바탕이 되어서 그 작품이 완성되었으리라 생각된다.

따라서 이 머리 부분은 성 모자상을 나타내는 일부로 레오나르도가 밑그림으로 남겨 둔 것을 다른 화가가 가필하여 현재 상태에 이르렀으리라 추측한다.

특히 마르코 두치오의 작품이라 하는 〈젖먹이는 성모〉(파리 루브르 미술관)는 이 여성 머리 부분과 가장 가까운 것이기 때문에, 레오나르도의 여성상이 당시 화가들에게 얼마나 많은 영향을 주고, 또 그러한 레오나르도에 의해서 창작된 성모의 모습이 르네상스 회화의 한 전형을 이루고 있음을 알 수 있다.

1490년경 판 연백 27 × 21cm
팔마 국립 미술관 소장

소녀의 두부(頭部)
TESTE DI DONNA
종이 연필 18.1 × 15.9cm

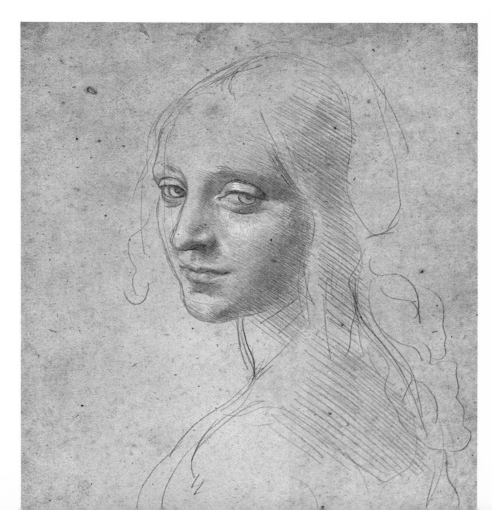

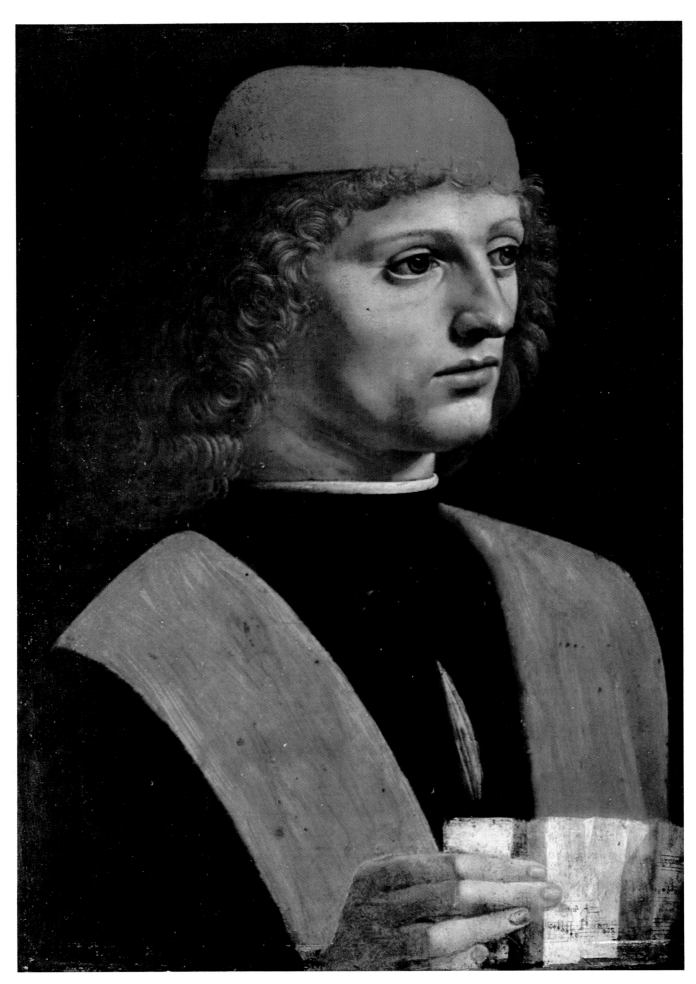

음악가의 초상
RITRATTO DI MUSICISTA

이 작품을 잘 살펴보면 레오나르도의 수법이라고 생각되는 것은 오직 얼굴 주변뿐이고, 그 부분도 레오나르도의 억제된 표현은 없다.

작품의 제작 연도는 1490년 전후로서 이 음악가는 레오나르도의 친구인 프랑키노 카프리오라고 생각된다. 그 까닭은 그가 1482년 이후 밀라노 대성당의 합창단장을 맡고 그의 저서 ≪음악의 실제≫ (1496년)의 목판 삽화를 레오나르도가 만들었기 때문이다. 그러나 확증이 없는 이 같은 연대 추정보다 이 그림은 레오나르도가 밀라노에 와서 많은 제자와 유파가 만들어지고 그의 데생을 모방하는 사람이 나온 시대의 것이라고도 생각된다.

1490년경 판 유채 41×31cm
밀라노 암브로시아나 회화관 소장

여성의 초상
RITRATTO DI DONNA

이 작품은 사랑스러운 초상화이지만 그 묘사의 안이함이 날카로운 레오나르도의 맛을 없애고 있다.

1490년경의 작품으로서 일설에는 암브로조 디프레디스의 작품이라고 생각하는 사람도 많으나, 프레디스의 화풍이 일정하지 않아서 단정하기는 어렵다. 또한 주제가 된 여성이 누구인지 오늘날에는 알 길이 없다. 앞에서 이야기한 음악가의 초상이라고 생각되었기 때문에 그의 짝으로서 밀라노공부인 베아트리체 데스테의 상이라고 오랫동안 추측되어 왔다. 그러나 이 상들이 짝이 아니라는 것이 알려지면서 모델 문제는 여러 가지 억측을 낳고 있다.

1490년경 판 유채 51×34cm
밀라노 암브로시아나 회화관 소장

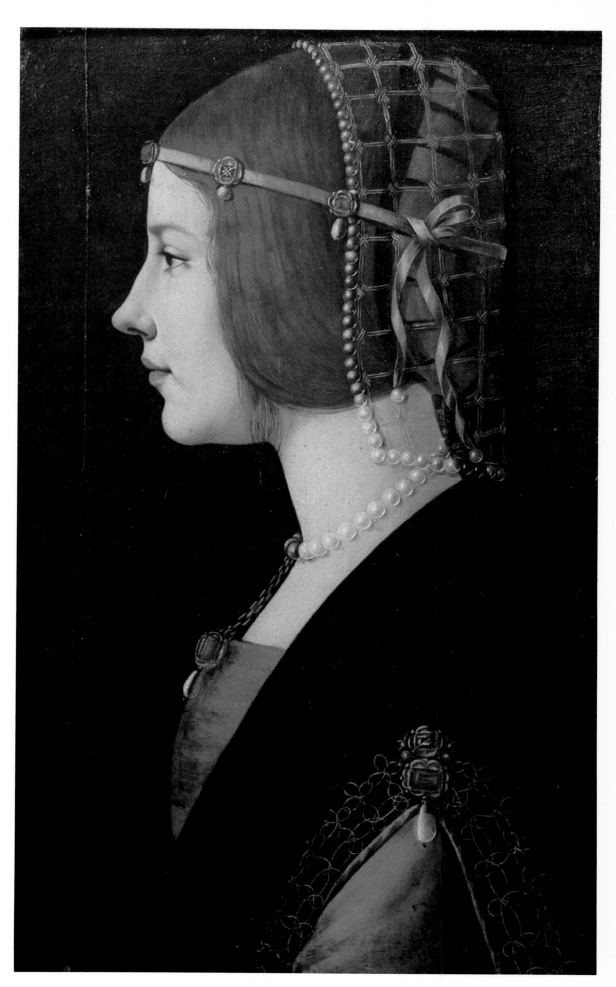

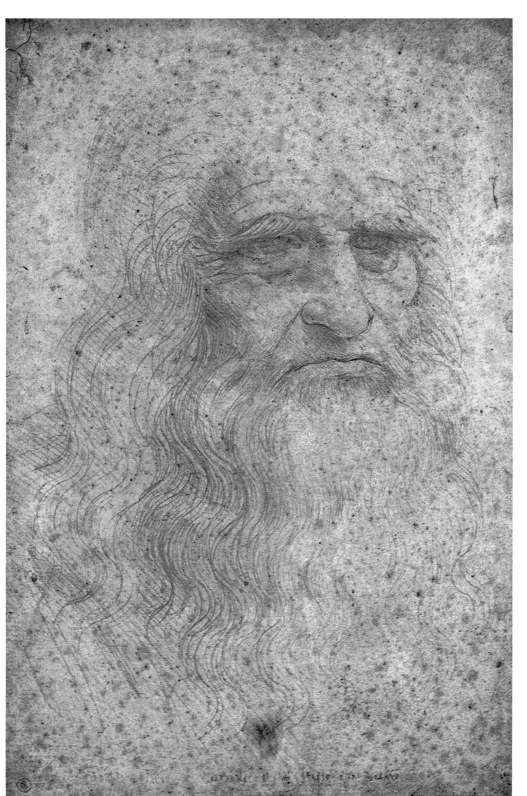

자화상
AUTORITRATTO

이 초상화가 레오나르도의 제2 피렌체 시대에 그린 것이라 추정되는 까닭은 라파엘로가 '아테네 학당'에서 플라톤의 모습이라고 이 초상과 닮은 두부(頭部)를 그렸기 때문이다.

확실히 50 대의 모습으로서는 늙어 보이나, 이것 이외에 노인의 얼굴을 하고 있는 자화상이 2 점 있는데 그것은 이 작품보다 더욱 늙어 보이고 약해 보인다.

유연하고 철학자풍의 모습은, 능히 모나리자를 그려서 피렌체 제 1 의 화가로서 명성을 날린 시대의 확실하고 날카로운 묘선(描線)에 따라 이룩되었다고 하겠다.

연대미상 종이 빨간 쵸크 33.3 × 21.3cm
토리노 왕립 도서관 소장

라 벨르 페로니에르
LA BELLE FERRONNIÉRE

레오나르도가 그리기 시작했던 작품을 제자들이 한 장의 그림으로 팔기 위해서 손쉽게 정리하였던 경향이 있었지만, 이 그림은 그와 같은 경향이 한층 짙다. 얼굴이나 어깨, 등에 레오나르도적인 감각은 남아 있으나, 그곳에 다시 칠한 흔적이 있어서 전체적으로 딱딱하고 가라앉은 인상을 준다.

특히 앞쪽 난간의 부분에는 아름다운 손이 그려졌어야 할 텐데 난잡하게 잘려져 있다. 확실한 제작 연대는 알 수 없으나, 1490 년대 밀라노 궁정 시대에 공방에서 제작한 초상화 중의 하나라고 생각된다. 1642 년 컨템플로 궁에 작품이 있었다는 기록에 따라 보면 이미 오래전부터 프랑스에 있었던 것으로 짐작된다.

1490 년경 판 유채 62 × 44cm
파리 루브르 미술관 소장

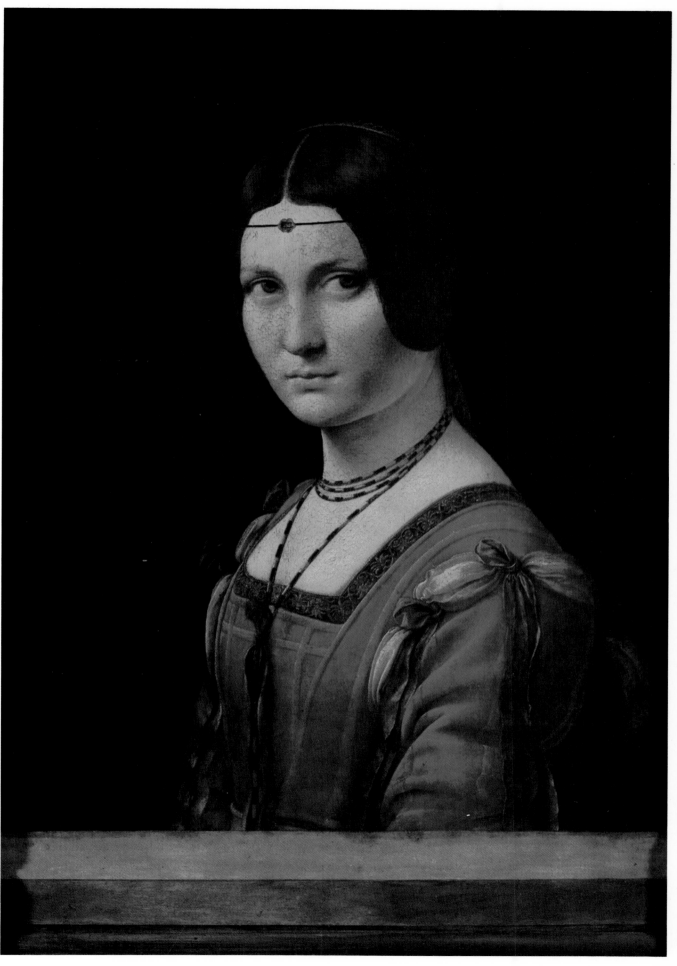

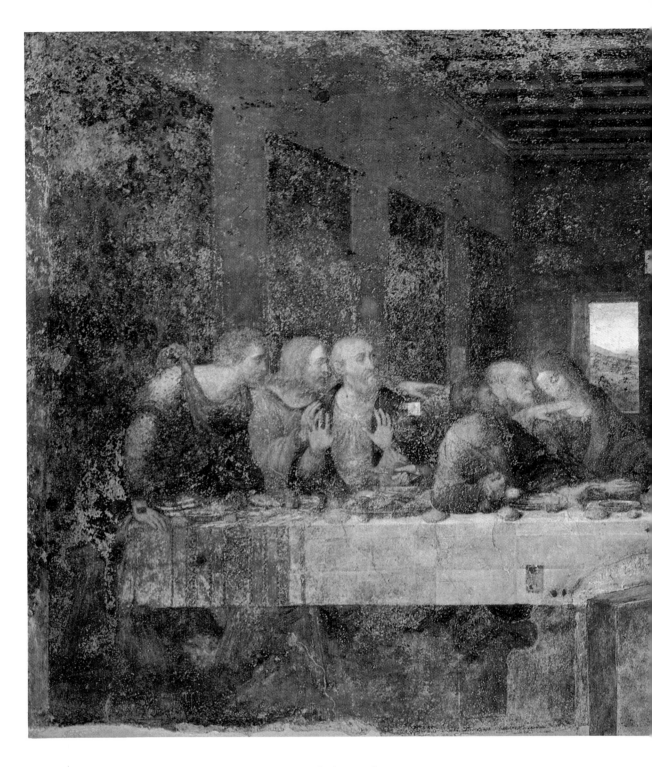

최후의 만찬
IL CENACOLO

이 그림은 레오나르도의 작품으로서는 가장 잘 알려진 그림이다. 원래 이 테마는 수도원의 식당에 그려지는 수가 많았기 때문에, 이것 또한 밀라노에 있는 산타마리아델레그라치에 수도원의 식당 벽화로서 그려졌다.

화면 전체의 손상이 심해서 레오나르도 자신의 필치는 20 내지 30% 밖에 남아 있지 않으나 구도, 공간 처리, 각 인물의 배치, 색

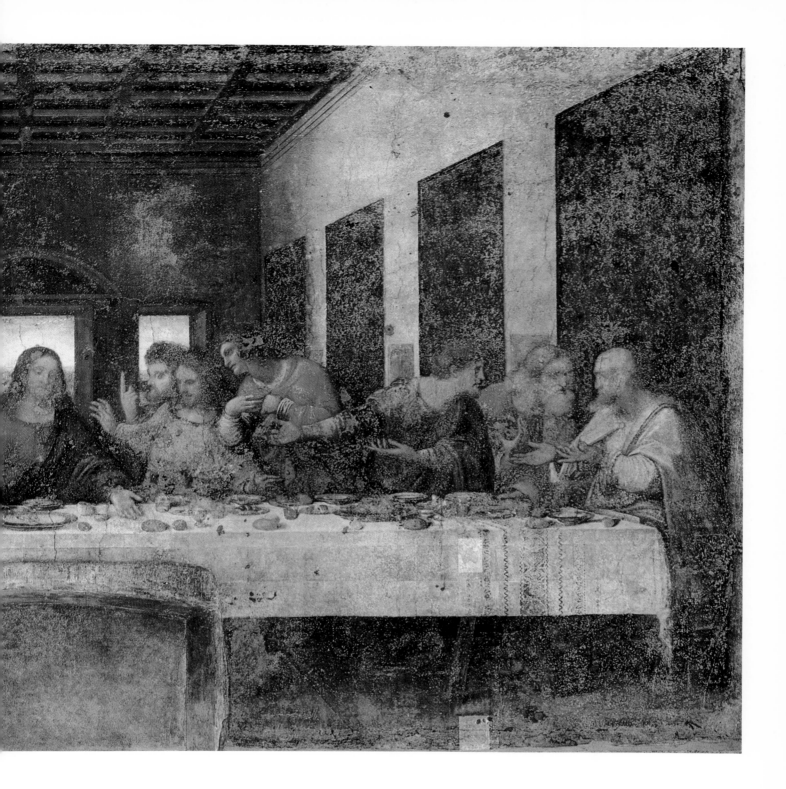

채 같은 것에서 레오나르도의 흔적이 역력하다.

제작 연대는 1493년부터 1497년에 걸쳐 있다. 이 장면은 신약성서 요한복음 제13장 22절부터 30절에 이르는 내용을 조형화하였다고 한다. "너희들에게 고하노니 너희 중의 하나가 나를 팔게 될 것이다."라고 그리스도는 슬픈 얼굴을 하고 있다.

1493~7년 벽화 템페라 460 × 880cm

밀라노 산타마리아델레그라치에 수도원 식당

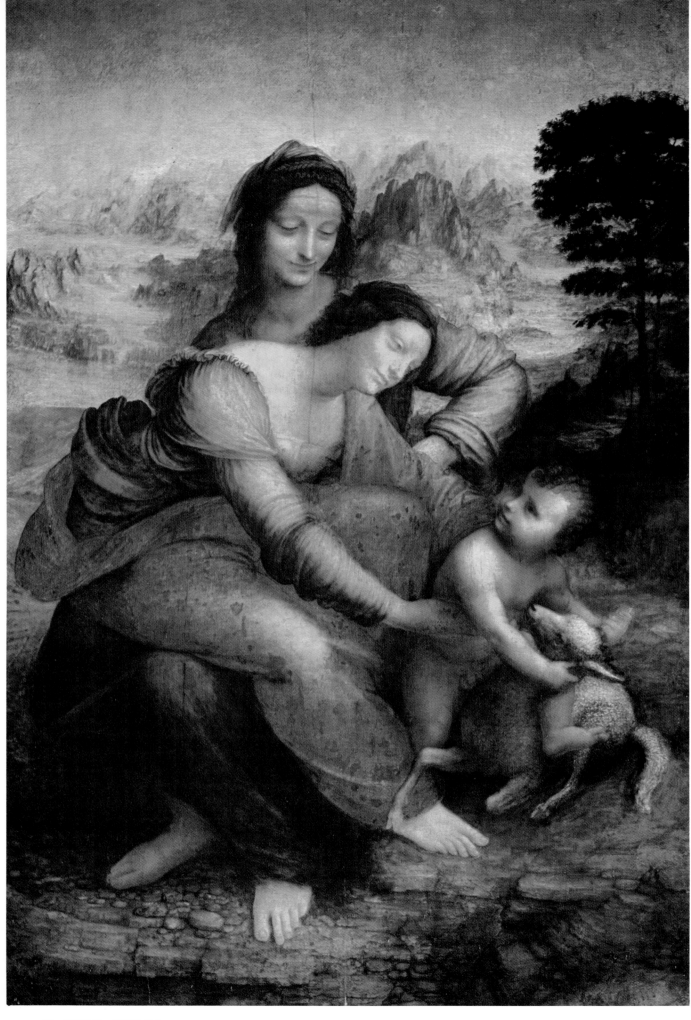

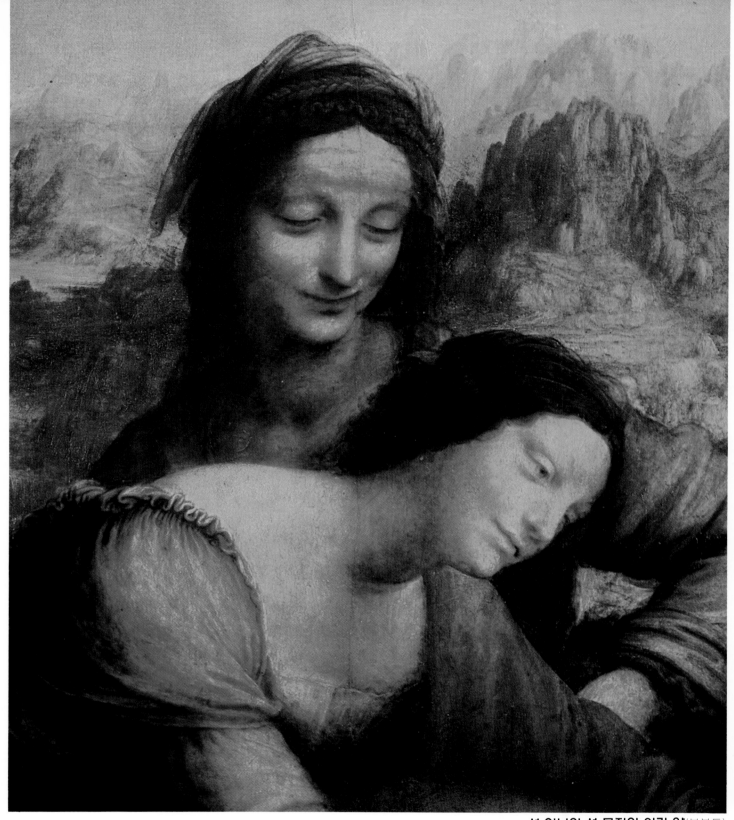

성 안나와 성 모자의 어린 양(부분도)

성 안나와 성 모자와 어린 양
SANT' ANNA, LA MADONNA E IL BAMBINO CON L'AGNELLO

이 작품은 레오나르도의 몇 점 안 되는 완성 작품 중의 하나이다. 구석구석까지 여유 있는 레오나르도의 필치가 느껴진다. 1501년부터 1519년까지 단속적으로 그린 작품이다. 성 안나와 성 모자의 그림은 거의 대부분의 이탈리아 화가들이 그린 주제로서 그의 표현에는 두 가지 흐름이 있다. 하나는 마사치오 형과 같이 성 안나가 성모의 뒤쪽에 앉아 있는 것이고, 또 하나는 오소리의 그림과 같이 두 사람이 나란히 앉아 있는 것이다. 레오나르도의 이 그림은 전자의 예이지만 제작 과정에서는 여러 가지 시도가 이루어지고 있다. 성 안나에 대한 신앙은 15세기에 이루어졌는데, 마리아의 어머니로서 모든 이에게 사랑을 받았다.

1501~19년 판 유채 168.5 × 130cm
파리 루브르 미술관 소장

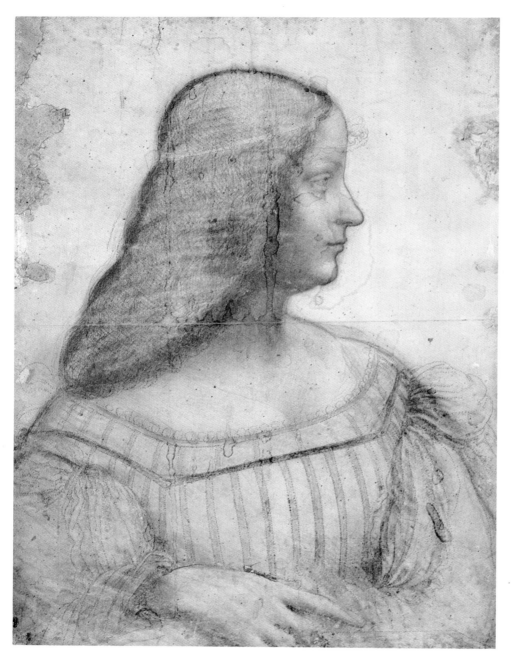

이사벨라 데스테의 초상
RITRATTO DI ISABELLA D' ESTE

이것은 이른바 모나리자의 모델이었던 이사벨라 데스테의 초상 데생이다. 얼굴 이외에는 레오나르도 자신의 필치라고 인정되었으나, 옆얼굴은 이사벨라라고 하는 메달의 옆얼굴과 같은 것으로써 그 둘을 다룬 인물은 동일하다고 추정되었다. 목탄으로 그려져 있으나 머리나 피부는 초크로 그리고, 의복은 황색의 파스텔로 그려져 있다. 이 그림과 이른바 <모나리자>라고 하는 그림을 세워 보면 그 이마의 넓이, 콧등의 아래쪽이 두드러진 형, 작은 입, 그리고 쌍꺼풀 밑의 맑은 눈동자 등이 닮아 있다.

1500년경 종이 연필 · 목탄 · 빨간 조크 · 노란 파스텔 63 × 46cm
파리 루브르 미술관 소장

모나리자
MONNA LISA

레오나르도의 대표작일 뿐 아니라 인류 회화상 많은 이들에게 알려진 작품이다. 그러나 이 그림에 대한 많은 이야기가 전해지고 있어 작품의 올바른 감상에 지장을 주기도 한다. 제작 연대는 1500년에서 1510년 사이로 레오나르도가 밀라노에서 피렌체로 돌아갈 때 잠간 들른 만토바에서 이사벨라 데스테 후작 부인의 상을 그리고, 그 화고를 가지고 1500 년부터 그리기 시작하였다고 생각된다. 한편 이 모델이 모나리자라는 설도 있으나, 당시의 주변 기록이나 레오나르도가 조콘다 부인과 접촉했다는 아무런 확증도 없다. 좌우간 신비로운 이 모델에 의해서 모나리자의 신화가 창조되고, 그것이 오늘날까지 퍼지게 된 것이다.

1500~10 년경 판 유채 77 × 53cm
파리 루브르 미술관 소장

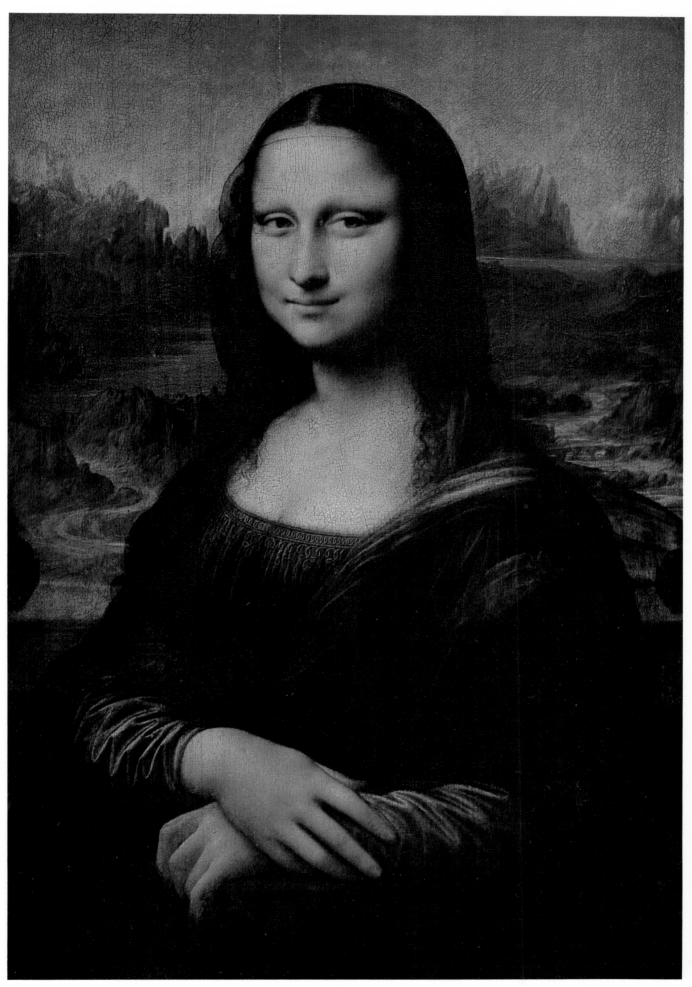

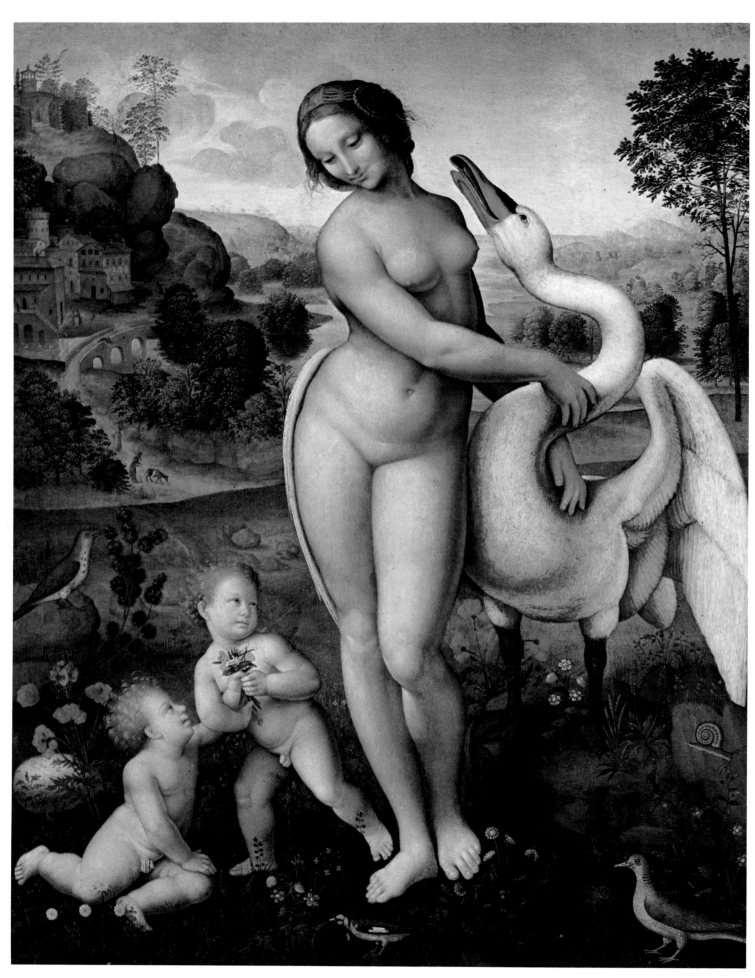

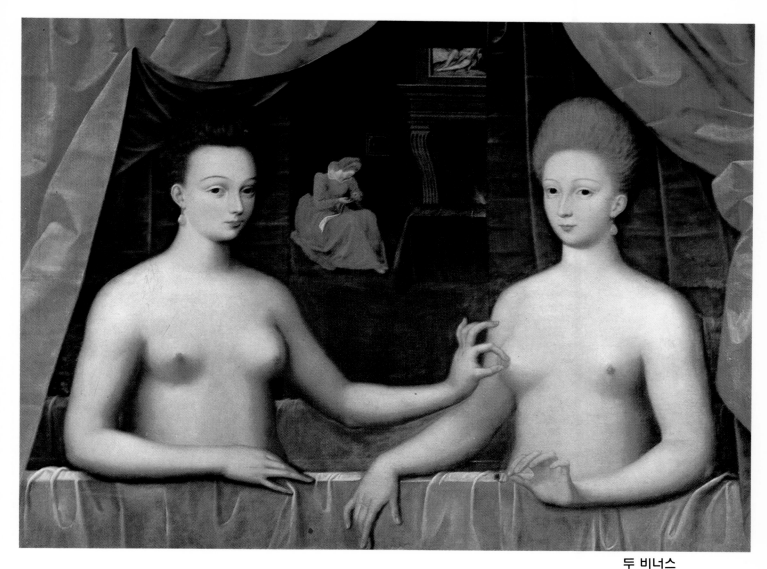

두 비너스
DUE VENERE
유채 96 × 125cm
파리 루브르 미술관 소장

레다(소도마派?)

LEDA (SCUOLA DI SODOMA?)

　이 작품은 화고(畵稿)의 형식으로 존재하여 원화는 분실되었다고 생각된다. 제작 연대는 1498년부터 1499년 사이이다. 레오나르도의 <레다>에 라파엘로의 모사 스케치가 있지만, 그것은 1503년 이후에 피렌체에서 그린 것으로서 적어도 그 이전에 그려진 것이라고 생각된다. 더욱이 레오나르도의 머리 형태에 대한 추구는 독특한 것이 있어서 밀라노 시대의 것이라고 추측된다.

　그러나 이 <레다> 화고를 밀라노 함락 후 피렌체에 가지고 갈 때 조르조네에게도 보일 기회가 있었을 것이다. 이것 때문에 조르조네의 같은 주제의 그림이 제작되었으리라 추측된다. 따라서 이 그림은 <아세의 방>을 그렸을 무렵, 밀라노 시대 최후 시기에 해당된다고 하겠다.

1498~9년 판 유채 112 × 86cm
로마 보르게세 미술관 소장

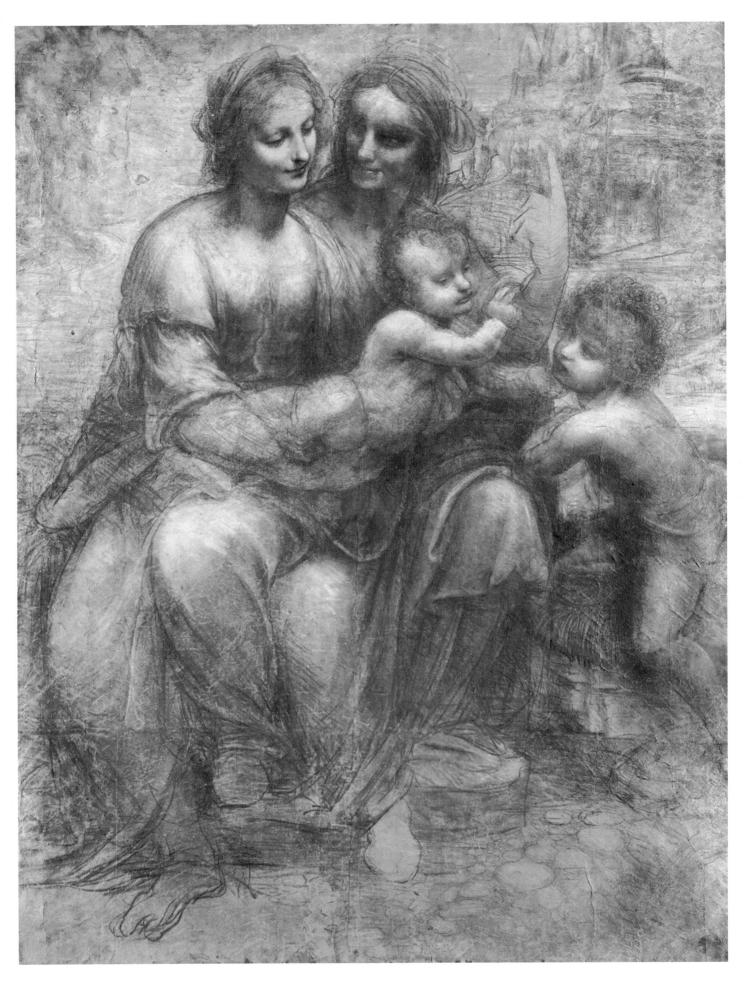

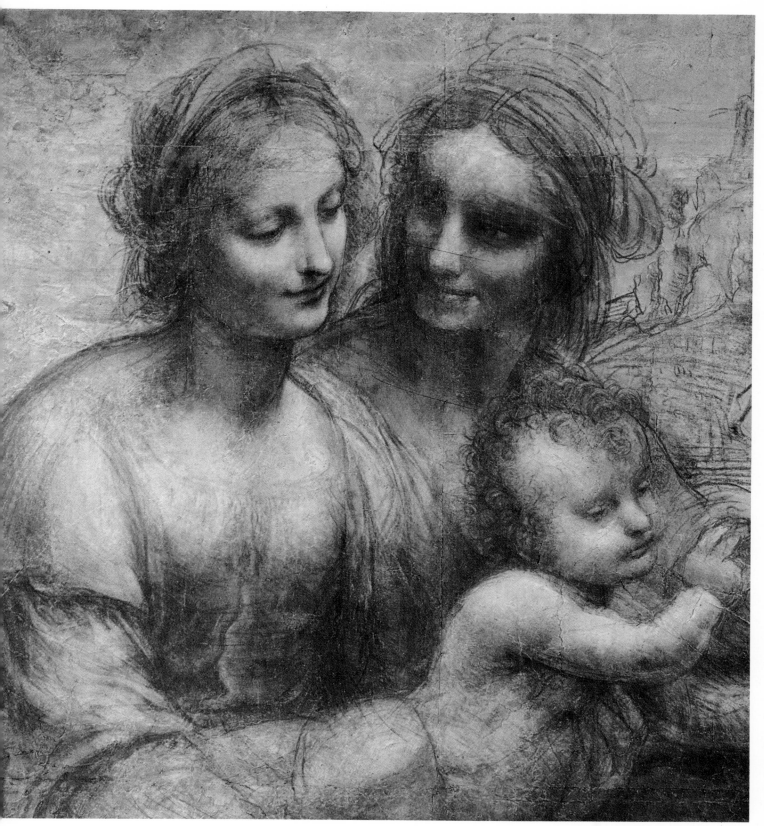

성 안나와 성 모자와 성 요한
SANT' ANNA, LA MADONNA, IL BAMBINO E SAN GIOVANNINO

갈색 종이에 목탄과 하얀 유약으로 밝은 부분에 악센트를 줌으로써 명암을 강조하고 있다.

이 작품은 유화 작품을 위한 준비라기보다는 애당초 완성된 작품으로 의도한 것인 듯하다. 요즘 이야기하는 드로잉의 세계가 바로 이것이다. 이 화고에서 출발하여 나중에 제작한 <성 안나와 성 모자와 어린 양>의 구도가 이루어졌으리라 추정된다. 제작 연대는 1499년경으로 17세기의 세바티아노 레다스 신부의 편지가 이를 입증한다. 보통 성 안나와 성모가 그려진 그림은 마사치오의 같은 주제의 그림과 같이 상하 관계가 있으나, 여기서는 그것이 파괴되어 있다.

1499년경 종이 목탄·연백 139 × 101cm
런던 국립 갤러리 소장

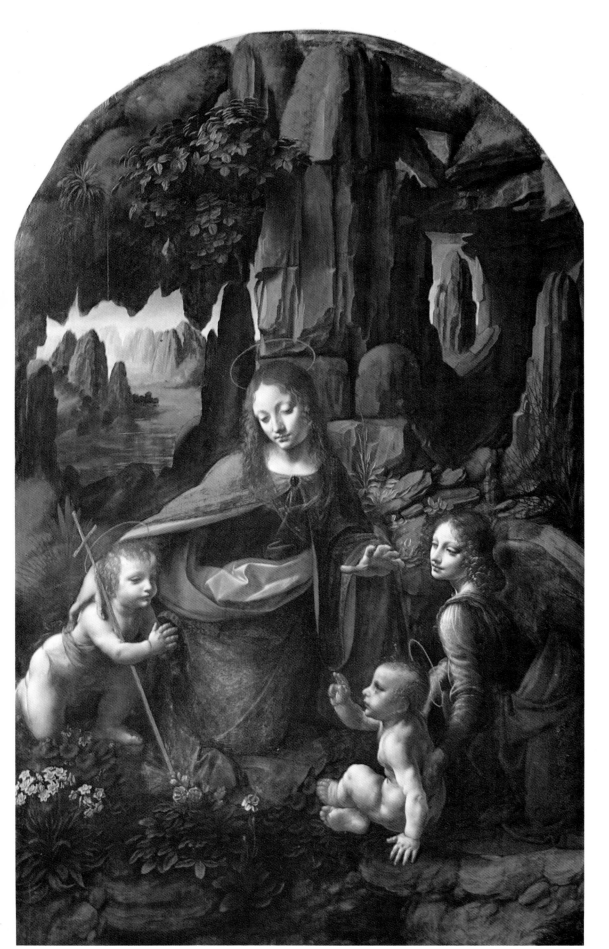

동굴의 성모
LA VERGINE DELLE ROCCE

루브르 미술관에 소장되어 있는 <동굴의 성모>에 비하면 인물상이 확대되고, 보다 대상에 접근하여 묘사하고 있다. 그 결과 상하의 부분이 잘린 것처럼 되었고, 하늘에 솟아 있는 동굴 부분이 삭제되어 바위의 상징성이 감소되었다. 그리고 각 인물에는 천사를 제외하고 후광(後光)이 그려졌고 아기 예수, 성 요한에게는 십자가뿐만 아니라 천[布]도 그려져 있다. 천사가 내밀고 있는 손이 없어지고, 휘날리는 빨간 망토가 단순한 푸른 옷이 되어 있다.

루브르 미술관 작품이 가지고 있는 레오나르도의 독자적인 표현이 일반에게 알기 좋게 변경되어 있다. 제작 연도가 1506년부터 1508년 사이로서 루브르 소장 작품이 1490년경에 그려진 것이므로 그후에 또다시 제작한 것이라 측정된다.

1506~8년 판 유채 189.5 × 120cm
런던 국립 갤러리 소장

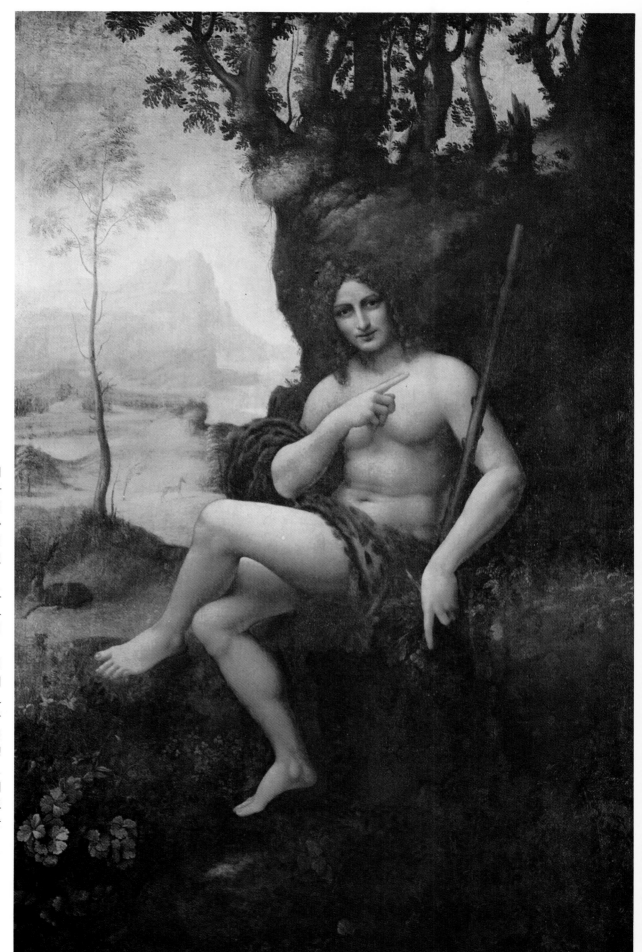

바커스
BACCO

이 작품은 여러 학자들에 의해서 레오나르도의 진품이 아니라고 이야기되어 왔으나, 17세기의 <성 요한> 상에서부터 <바커스> 상으로 고증이 달라짐에 따라서 레오나르도 설은 더욱 희박해졌다.

이 <바커스> 상과 거의 같은 모습으로 된 <성 요한> 상이 있으나, 이것이 <바커스> 상 이전의 모습을 잘 나타내고 있다.

포도의 관이나 범가죽, 지팡이 등 변경된 것을 알 수 있다. 이 데생은 그 바위의 묘사 등에서 레오나르도적인 것이 적고, 또 체구나 얼굴의 표현이 딱딱해서 품격 높은 레오나르도의 필치라고 생각할 수 없다. 그러나 프랑수아 1세의 수집품에서부터 1625년에는 컨템플로 궁으로 입수되고, 프랑스 혁명 이후에는 루브르 미술관 소장품이 되었다.

1511~5년경 캔버스 유채 177×115cm

파리 루브르 미술관 소장

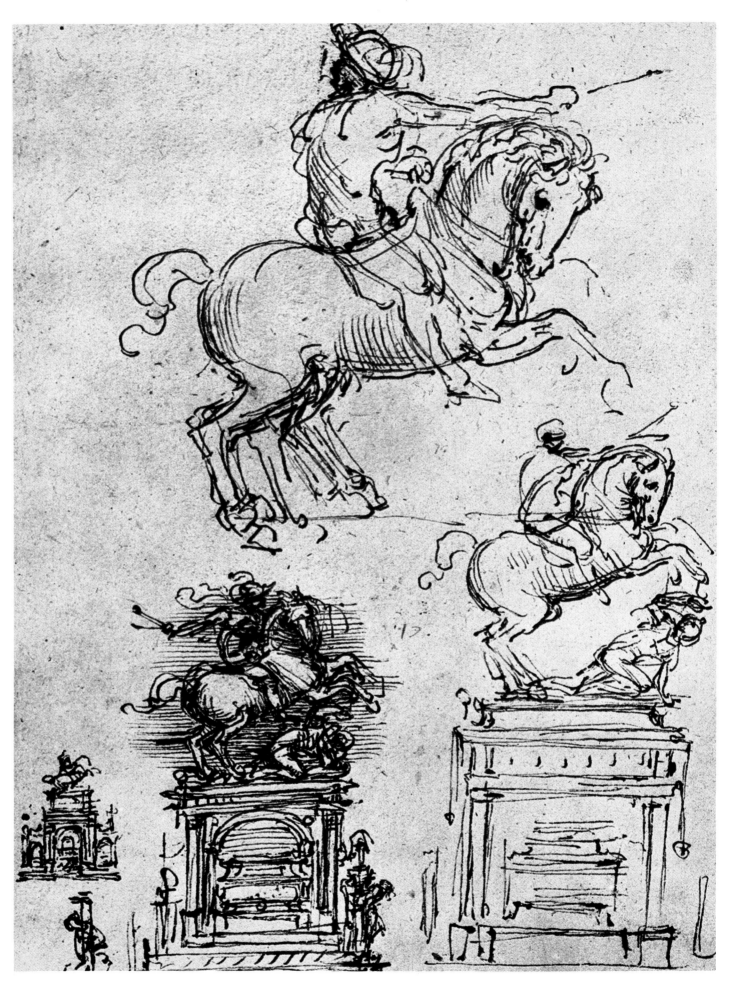

트리블지오 기마상을 위한 습작
STUDI PER IL MONUMENTO TRIVULZIO

해부학보다는 그의 형태의 아름다움에 끌리는 것은 말의 그림이 외부에서의 관찰을 토대로 하고 말의 체구의 아름다움은 임어당도 말했듯이, 모든 생물 중에서 가장 아름답기 때문이다.

여기에 그려진 말의 습작은 조각이나 그림을 위해서 마련한 것이다.

1511년경 트리블지오 장군의 기마상 제작에 있어 명세서가 남아 있는데 그것과 견주어 보아 데생을 알아볼 수 있다. 그에 따르면 이 장군 기마상에서도 뛰는 말과 걷는 말이 구상되었던 것을 알 수 있다. 커다란 태좌(台座)가 8개의 원주에 지탱되고 그 밑에 장군의 석관(石棺)이 놓여져 있다.

1511년경 종이 펜 28 × 19.8cm
윈저 궁 왕실 컬렉션 소장

'최후의 만찬'을 위한 습작
STUDIO PER 'IL CENACOLO'

이 작품은 〈최후의 만찬〉의 습작으로서 전체를 가장 잘 나타내는 유일한 것이다. 이에 관해 베네치아 아카데미 미술관에 있는 데생은 레오나르도의 것으로서는 표현이 너무 과장되어 있고 통일성도 없어서 지나치게 연극적이라는 느낌이 든다. 손가락이 이상하리만큼 길고, 다른 레오나르도 작품에서는 볼 수 없는 부정확성이 보인다. 틀림없이 역문자로 각 사도의 이름이 적혀져 있고, 전체적으로는 레오나르도의 왼손잡이를 흉내내고 있으나, 이는 어디까지나 레오나르도의 진품은 아니다. 그러한 점에 미루어 지금까지의 고증에 따라 보면, 이 습작만이 가장 신빙성 있는 것이라고 생각되고 있다.

연대 미상 종이 펜 · 비스터 26 × 21cm
윈저 궁 왕실 컬렉션 소장

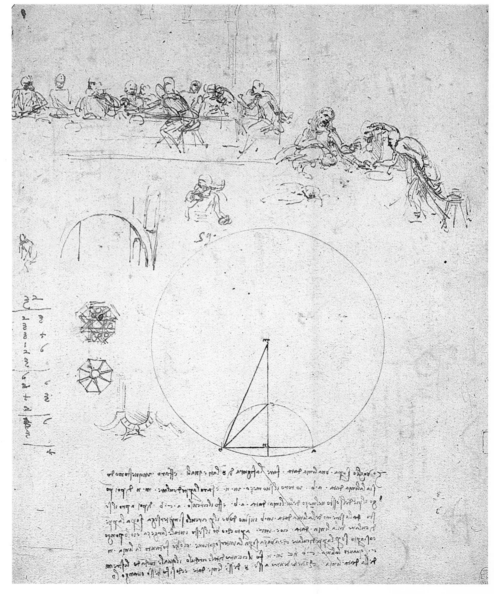

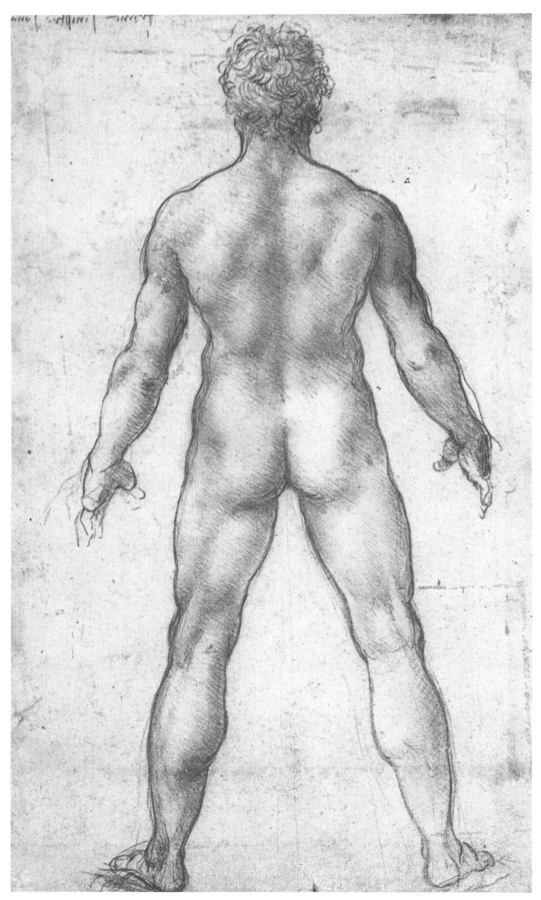

남성의 나체
DIESEGNO DI NUDO MASCHILE, DI SPALLE

레오나르도의 인간 관찰은 자연과학자로서의 그의 능력의 소치이지만, 이 그림에서 보이는 것과 같이 그의 관찰은 어디까지나 아름답고 정확한 인간상을 그리기 위한 기본적인 도상인 것이다.

따라서 <남성의 나체>는 어디까지나 그림을 그리기 위한 습작이지, 단순한 해부학도는 아닌 것이다. 이 같은 남성의 습작은 그의 많은 회화 · 작품에서 나타나는 남성의 모습에 기본이 되는 것으로서, 예컨대 <앙가리의 회전(會典)>을 위한 습작인지도 모르겠다.

이 대상에서 보이는 것과 같이 레오나르도는 인체가 지니고 있는 완전한 좌우 대칭을 강조하고, 인체의 외부를 형성하는 근육의 볼륨을 강조함으로써 그 속에 존재하고 있는 골격과 근육과의 관계를 나타내고 있다.

1503년경 종이 빨간 쪼크 27 × 16cm
윈저 궁 왕실 컬렉션 소장

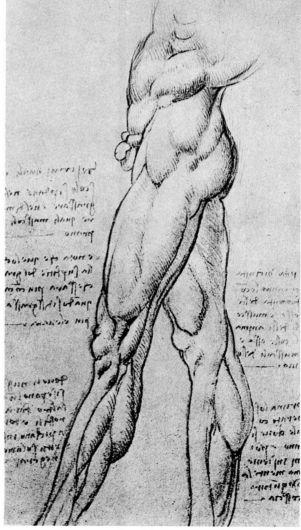

레오나르도의
신체도

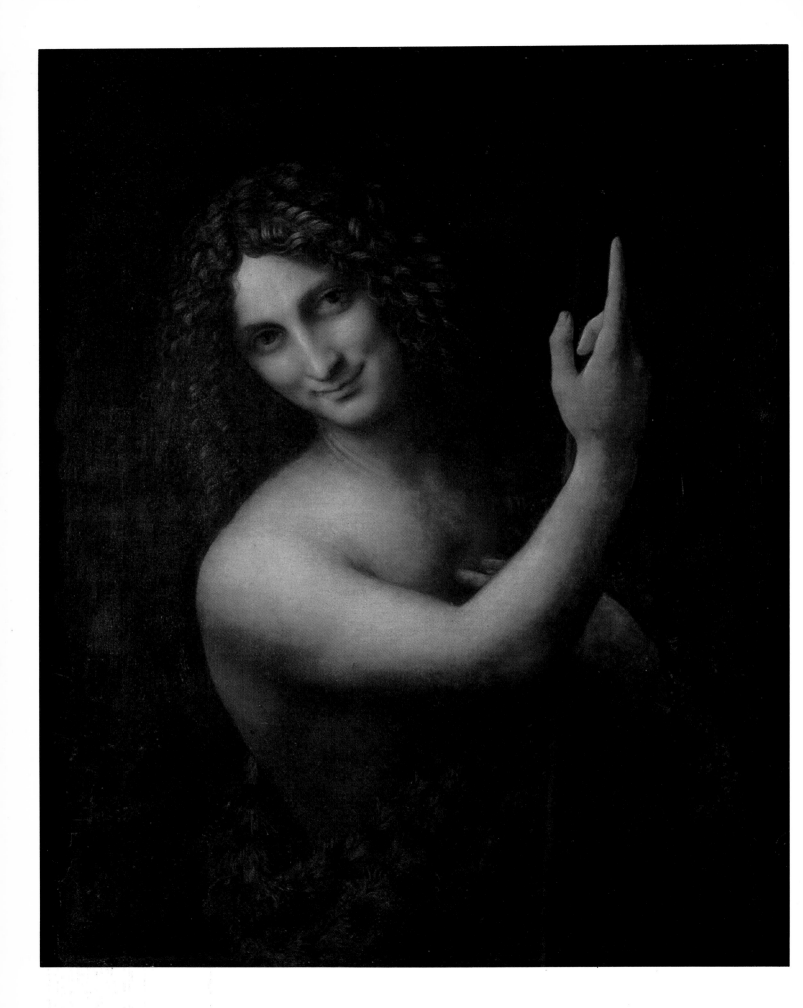

레오나르도 다 빈치의 생애와 작품 세계
우수한 것 위의 우수한 것을 바랐던 천재

1

성실히 자신을 구현시킨
인류의 역사가 낳은 천재

천재는 역사의 산물이다. 그러기에 시대와 사회가 요구하는 이념을 바탕으로 전 생애를 걸어 누구보다도 소박하고 성실하게 자신을 구현시키는 것이다. 따라서 그가 창조한 것은 자신의 생명력을 투영시킨 것임과 동시에 그를 떠나 모든 인류의 것이 되어 한 시대의 보편적인 증언으로 우리들 앞에 나타난다.

지금 우리가 르네상스(Renaissance)라는 인류 역사상 가장 활기에 찬 현장으로 되돌아가서, 레오나르도 다 빈치, 라파엘로, 조토, 마사초 및 보티첼리 등의 작품 앞에 선다면 우리는 그것에서 시대와 사회를 꿰뚫고 있는 역사의 강인한 의지와 호흡을 피부로 느끼게 될 것이다. 그것은 인간을 찬미하고 인간의 욕망을 긍정하며 인간을 중심으로 새로운 세계를 만들려는 근세인의 이념이다. 그것은 인간이 신에 의해 닫혀진 자연으로 되돌아가게 하는 계기를 마련했고, 종교의 박해로 금지된 예리한 비판 정신을 불붙게 하는 역사적 분위기를 만들었다. 이는 중세에서 끊어진 그리스·로마 문화의 재생의 기운이며, 그 속에 번득이는 합리적인 정신에 대한 강한 긍정의 과정이다.

성 요한
SAN GIOVANNI BATTISTA

배경이 검게 처리된 것은 무엇인지 어두운 풍경을 그려 넣으려 했던 것인지도 모르겠다. 그러나 레오나르도 자신의 명령에 따라 제자들이 검게 지워 버린 것인지도 모르겠다.

제작 연대는 1510년부터 1516년 사이로 이미 레오나르도가 화가로서의 일을 포기하고 해부학이나 지질학 등 과학적인 일에 몰두하였을 때이다.

성 요한의 얼굴에는 어떤 의미에서는 성적(性的) 의미를 내포한 미소를 담고 있다. 반은 남성이고 반은 여성이며, 신적도 아니고 동물적도 아닌 미소가 담겨 있는 것은 교묘한 레오나르도 자신의 의도를 잘 나타내는 것이라 생각된다. 이 상이 천사상에서 유래하는 것은 그 성격이 잘 설명하고 있다. 즉 천사는 중성적 존재이기 때문이다.
1510~6년경 판 유채 69 × 57cm
파리 루브르 미술관 소장

레오나르도의 사인

2

르네상스의 고전 양식을
한 세기 전에 이미 완성

레오나르도 다 빈치는 15세기의 사실주의를 지양하고 다음에 오는 전성기 르네상스의 고전 양식을 이미 15세기 말엽에 완성하였다. 그의 활동 시기의 2/3가 15세기였음에도 불구하고 그를 르네상스의 대표적 작가의 한 사람으로 보게 되는 연유가 여기에 있다.

몇 가지 기본적인 관점에서는 전성기 르네상스가 사실상 초기 르네상스의 정점이었으나, 반면에 다른 몇 가지 관점에서는 그로부터의 이탈을 의미하기도 한다. 초기 르네상스의 예술가들이 보편적으로 타당한 규칙이라고 믿었던 것(예컨대 음악의 화음에서의 수적 비례, 과학적 원근법의 법칙 등)에 구속을 느꼈던 것과는 달리, 전성기 르네상스의 예술가들은 합리적 질서보다도 시각적 효과 그 자체에 더욱 그 관심을 모으고 있었다.

그들은 고전의 전례와는 상관없이 보는 사람들의 마음을 끌도록 새로운 드라마와 표현의 수법을 발전시켰다. 사실상 전성기 르네상스의 대가들의 작품은 가장 유명한 고대의 기념물에 필적하는 그들 스스로의 권리와 권위를 가지고 곧 고전이 되었다.

전성기 르네상스의 가장 흥미로운 점은 놀라우리만큼 이류 미술가를 거의 낳지 않았으며, 자기를 낳은 사람들과 함께 혹은 그 사람들이 세상을 떠나기 전에 죽었다는 사실이다. 그리하여 전성기 르네상스의 대표적 걸작들이 그 제작자들의 연령 차이에도 불구하고 모두가 같은 시대에 제작되었음을 알 수 있다.

3

수학에서 음악까지……
어릴 때부터 신동으로

전성기 르네상스 최초의 대가라는 영예를 차지하는 레오나르도 다 빈치는, 1452년 피렌체 서쪽으로 약 20마일 떨어진 토스카나 지방의 빈치

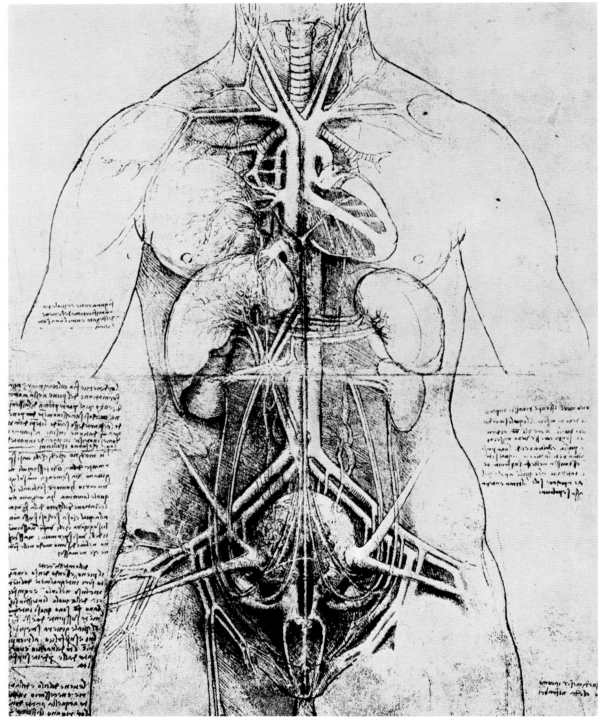

여성의 해부도
DISEGNO DI ANATOMIA FEMMINILE

이 여성 해부도는 1480년대부터 그가 생애 동안 열심히 연구한 해부학 연구의 성과의 하나로서 보여지는 것이다. 시체를 해부하는 것을 교회법으로 금지시키고 있던 당시로서는 놀랄 정도로 정확한 각 기관과 각 혈관 계통의 자세한 그림이 그려져 있다. 그는 특히 여성의 임신에 대해 흥미를 갖고 임신과 태아의 그림을 많이 그렸다.

우리들은 이 그림을 투시도로서뿐만 아니라 형태의 아름다움으로서도 충분한 가치가 있다고 하겠다. 그것은 해부도로서의 정확성보다는 도상학적인 세부의 아름다움이 넘쳐 흐르고 있기 때문이다.

1512년경 종이 펜 47 × 32.8cm

윈저 궁 왕실 컬렉션 소장

라는 마을의 구가에서 태어났다. 바자리가 전하는 바에 의하면 레오나르도는 어릴 때 수학을 비롯한 여러 가지 학문을 배웠고, 음악에는 신동인 양 재주가 뛰어났으며, 유달리 그림 그리기를 즐겨하여 그의 부친이 친구인 베로키오에게 사사토록 하였다고 한다. 1466년경의 일로 추정된다. 이 곳에서 레오나르도는 인체의 해부학을 비롯하여 자연 현상의 예리한 관찰과 정확한 묘사를 습득하여 당시 사실주의의 교양과 기교를 갖추게 되었다. 1472년에 비로소 화가로서 피렌체에 있는 산 루카 조합원이 되었다. 그후에도 조수로서 베로키오 밑에서 일하였고, 1478년 이전에 독립한 것으로 생각된다.

레오나르도는 1470년대에 우선 15세기의 사실주의를 완성하였고 더

욱이 그것의 정신적인 깊이를 마련하여 가면서 주관적인 순화를 꾀하여 고전 예술에의 길을 택하였다. 그 무렵의 작품이 바로 1480년 전후의 것으로 보이는 '성 히에로니무스'인 것이다.

그의 특색인 깊은 정신적 내용의 객관적 표현은 그의 놀라운 사실적 표현 기교의 구사에 의해서만 가능하였다. 사실상 15세기 초 이래의 르네상스 화가들이 한 걸음씩 더듬어 노력하여 온 사실 기법을 집대성하여 명암에 의한 입체감과 공간의 표현에 성공한 것이 레오나르도였다.

이 완성된 사실 기교를 기초로 하여 주관적 정신 내용의 표현에 성공한 첫 작품이 바로 〈성 제롤라모〉(P.12)인데, 여기에서는 정신 내용의 표현이 이미 사실을 극복하고 있다. 그러나 어디까지나 사실에 입각하고 있으

며 이를테면 단순한 사실에서 우연성을 제거한 이념의 표상으로서의 사실인 것이다. 작가의 주관이 객관과 미묘하게 조화 속에 다루어져 있다.

본래 15세기의 최후 세대에 속하는 레오나르도는 점차 15세기적인 요소를 극복하고 이 주·객 조화의 고전적 예술의 단계에 도달하게 된 것이다.

4

기하학적, 해부학적인 조예가 회화에서는 하나의 뉘앙스로

레오나르도의 예술에 있어서 가장 중요한 과제는 인간과 자연, 예술 세계와 과학의 세계 간에 나타나는 대립을 해소시키고 조화를 구하는 데 있었다. 마사초, 프란체스카, 보티첼리의 작품에서는 인물들이 회화의 공간을 완전히 메우고 있다. 그러나 레오나르도는 인물과 인물들이 갖고 있는 기분을 암시하는 공간을 아울러 구성하려고 하였다. 따라서 그는 인물을 회화 전체를 이끌고 있는 주역으로서 등장시킨 것이 아니라 화면상에 나타나는 다른 요소, 즉 배경 속으로 투입시킴으로써 회화에서의 통일성을 획득하려 하였다. 그는 인물을 묘사하는 데 기울인 노력에 못지않게 바위, 나무, 암석, 건물을 자세하게 묘사하였던 것이다.

그러면서도 그는 선과 입체감의 관계에 있어서도 새로운 화법을 사용했다. 즉 그는 기하학적 원근법이 표현하고 있는 경고성, 입체성이 오히려 화면 전체의 통일과 조화를 해치고 있다고 생각했고, 따라서 '스푸마토(sfumato)'라는 방식─공기 원근법─을 채택했다. '스푸마토'는 인물이나 기타 화제(畵題)가 화면의 분위기와 완전히 조화를 이룰 수 있도록 하기 위하여 윤곽선을 없애거나 아주 연하게 하는 방식을 말한다. 이는 화면에 원거리감이나 공간감을 불러 일으키는 동시에 화면 전체에 심오한 깊이를 주는 효과를 가져오게 한다.

레오나르도에 이르면 키아로스쿠로(chiaroscuro) 역시 화면의 조화에 기여하도록 된다. 프란체스카, 보티첼리 등은 어두운 부분에 대해서 밝은 색이 화면을 지배하도록 한다. 그러나 레오나르도에 있어서는 이와는 정반대로 어두운 부분이 더욱 증대되고 그 결과로 신체나, 특히 윤곽선이 강조되어 인물을 회화의 분위기 안에 몰입되도록 하고 있다.

사실 레오나르도에 있어서 인물은 회화의 주역이 아니라 회화적 효과를 높이는 하나의 기능으로 한정되고, 그 대신 키아로스쿠로가 주역으로 등장하게 되는 것이다. 또한 레오나르도는 모든 회화적 요소를 미묘한 뉘앙스로 변하게 함으로써 화면 전체에 조화를 주는 방식을 썼다.

레오나르도는 폴라이오로나 다른 당대의 화가들보다 기하학, 해부학에 훨씬 조예가 깊었으나 그의 회화에서는 어떠한 예리한 선도, 강력한 운동도 나타나지 않는다. 그가 지니고 있는 과학적인 지식은 회화 속에서 모두 하나의 뉘앙스로 변하고 있는 것이다. 예리한 선, 강력한 운동, 입체성, 견고성은 레오나르도가 추구하는 미묘한 뉘앙스로 치환되어 나타나는 것이다.

레오나르도의 자연에 대한 연구열은 실로 다방면에 걸쳐 있다. 특히 색채에 대한 그의 연구는 상당한 수준에 이르렀으리라고 짐작이 된다. 그럼에도 불구하고 그의 회화에 나타난 색조는 놀라우리만큼 단순하다. 물론 단순하다는 뜻은 단색, 혹은 원색을 의미하지는 않는다. 그것은 지금까지 살펴본 바와 같은 회화적 통일, 조화를 위하여 색조차 뉘앙스로 환원시키고 있다는 것을 의미한다. 그의 이러한 욕망은 앞서의 화가들이 이루어 놓은 모든 성과를 색감을 통해서 수용하려는 태도에서 나타나고 있다.

레오나르도가 색채에 대하여 기울인 노력은 정밀하고 치밀했다. 그는

모든 색채를 혼합함으로써 색채의 미묘한 뉘앙스를 얻을 수 있으리라 확신했고, 그 스스로도 여러 가지 색의 혼합을 시험했다. 그 결과 그는 모든 색을 뉘앙스로 환원하고, 거의 모노크롬(monochrome)에 가까운 중간색으로 화면 전체를 메우고 있다.

레오나르도는 과학과 예술의 세계를 통일하고자 하였고 또 상당한 성공을 거두었다. 그러나 그는 점차 예술 세계와 과학의 세계가 서로 다른 것임을 알게 되었고, 이 두 세계를 예술을 통해 종합하려는 과정에서 그 이 두 세계를 초월하여 두 세계 공통의 미를 추구하게 되었다. 즉 현실적 가치를 초월하는 미적 가치는 관념적인 우미(優美)라는 결론에 도달하게 된 것이다.

물론 그렇다고 해서 레오나르도가 빛과 음영, 키아로스쿠로, 색채 등을 지각하는 과정까지 초극하려던 것은 아니었다. 오히려 당대의 어떠한 화가보다도 자연으로부터 독립되어 있는 인간이 느끼는 부조화를 예민하게 지각하였고, 이것을 인간과 자연에 대한 깊은 애정과 이해를 통하여 조화시키려고 하였다.

5

작품 활동의 구분

레오나르도의 작품 활동은 편의상 다음과 같이 나누어져 검토되고 있다.

1 제1차 피렌체 시대(1466~1482년)
작품 : <그리스도의 세례>, <수태고지(受胎告知)>, <지네브라 벤치의 초상>, <성 제롤라모>, <삼왕 예배> 등
2 제1차 밀라노 시대(1482~1499년)
작품 : <동굴의 성모>(루브르 소장), <최후의 만찬>
3 제2차 피렌체 시대(1500~1506년)
작품 : <모나리자> 등
4 제2차 밀라노 시대(1506~1513년)
작품 : <동굴의 성모>(런던 내셔널갤러리 소장) 등
5 프랑스 시대(1516~1519년)
작품 : <성 안나와 성 모자와 어린 양> 등

레오나르도의 고전 예술은 사실상 제1차 밀라노 시대에 완성되었다. 온갖 모티브를 아무런 객관적인 부자연함이 없이 정신 내용의 표현에 최대한 효과 있게 구사하는 레오나르도가 15세기의 사실주의를 극복하여 <성 제롤라모>에 도달하였다는 것은 앞서 말한 바와 같다. 그후 얼마 안 되어 피렌체를 떠나기 직전에 그린 <삼왕 예배>에서는 마돈나를 중심으로 하여 둥글게 원으로 확대되는 구도를 잡고 그것과, 또 내용적으로 마돈나와 중요한 관계를 갖는 예배하는 왕을 바탕으로 하고 마돈나를 정점으로 하는 삼각형 구도와를 걸맞추어 혼란되기 쉬운 이 제재를 교묘하게 내용 중심으로 표현하는 데 성공하고 있다. 뿐만 아니라 처음에는 사실적 수단이었던 명암 효과를 정신적 내용의 표출에도 이용하고 있다.

밀라노에서의 제작에서는 15세기의 잔재가 완전히 없어졌다. <동굴의 성모>에서는 삼각형을 입체적으로 다루어서 피라미드 형으로 하여 그를 형성하는 네 사람 상호 간의 정신적 관계가 화면을 지배하게 하였다.

<최후의 만찬>에서도 극적인 내용 표현을 위하여 구도는 빈틈없이 계산되고, 인물은 각자의 성격에 따라 묘사되어 주관적인 정신 내용을 객관적 표현으로 성공시키고 있다.

고전주의적 화법을 완성시킨 제1차 밀라노 시대 이후 1502년경 다시 피렌체로 돌아와서 작품 제작에 전념하다가, 1506년 밀라노의 프랑스

총독 샤를 당부아즈의 초청으로 다시 밀라노로 이주했다.

1507년 피렌체를 잠시 방문했던 그는 1512년까지 밀라노에 머물렀고 1513년에는 로마에 체재하기도 했다. 1516년 프랑수아 1세의 초청으로 프랑스에 건너간 그는 앙부아즈 성(城) 근처에 있는 클루관에서 살다가 1519년 5월 2일에 사망하였다.

레오나르도는 생애 대부분을 15세기에서 보냈으나 15세기의 회화 세계를 살았다기보다는 16세기에 만개한 예술 세계를 이미 15세기에 맛보았고, 완성시키고 있는 것이다.

레오나르도가 죽은 후에 그의 방대한 수기는 애제자인 멜치(Francesco Melzi)의 소장이 되었고, 후에는 점차로 흩어져 지금은 밀라노의 암브로시아나 도서관, 투리브루치오 백작가, 파리의 앙스티튜드 드 프랑스, 영국의 윈저 궁, 대영 박물관, 빅토리아 앤드 알버트 미술관에 산재되어 있으며, 남아 있는 것만도 4천 페이지가 넘는다. 그 수기에는 미술에 관해서뿐만 아니라 자연의 모든 영역에 걸친 예리한 관찰과 연구가 정확한 소묘와 기술(記述)과 감상문으로 되어 실려 있고, 또한 다종다양한 기계의 설계와 사색을 위한 글도 차지하고 있다.

바자리의 표현대로 레오나르도는 "우수한 것 위에 우수한 것을, 완전한 것 위에 완전한 것을" 바랐던 천재였다.

작가 연보
레오나르도 다 빈치 Leonardo da Vinci(1452~1519)

1452년 4월 15일 이탈리아 피렌체 서쪽 빈치 마을에서 출생. 부친 피에르는 피렌체 공증인이며, 레오나르도는 서자로 태어나 조부의 집에서 자람.

1472년(20세) 피렌체의 화가 조합에 등록.

1473년(21세) 피렌체 우피치 미술관에 소장된 풍경 소묘화에 '8월 5일' 기입.

1476년(24세) 피스토이아 대성당의 제단화가 스승인 베로키오에게 의뢰되었는데, 레오나르도는 크레디와 합작 <수태고지>를 그림.

1480년(28세) 스승 베로키오가 3년에 걸쳐 계속해 온 피렌체 본당 은제단의 부조 <세례 요한의 참수> 제작에 협력. 또한 <콜레오니 기마상> 구상도를 만들어 베로키오에게 제공.

1481년(29세) 3월 산 도나토 아 스코페토 수도원 주제 단화를 의뢰받음. 이 그림이 <삼왕 예배>인데 완성시키지 않음.

1482년(30세) 밀라노의 섭정 스포르차의 초청을 받아 처음으로 피렌체를 떠나 밀라노로 감. <스포르차 공 기마상> 제작에 관한 협의.

1483년(31세) 4월 25일 밀라노 성 프란체스코 대성당의 신심회 예배당 제단화 <동굴의 성모>를 의뢰받음. 라파엘로, 루터 출생.

1487년(35세) 8월 8일, 9월 30일 두 번에 걸쳐 밀라노 대성당의 설계료를 지불받음.

1489년(37세) 4월과 5월에 그린 데생에 인체 해부학을 연구한 흔적이 보임.

1490년(38세) 6월 8일 파비아 대성당의 설계 문제를 협의하기 위해 파비아에 들르도록 로드비코 공의 명을 받음.

1493년(41세) 레오나르도의 생모 카테리나, 밀라노에 옴. 11월 30일, 독일 황제 맥시밀리언과 비앙카 마리아 스포르차의 결혼식 날 <스포르차 기마상>이 성내 광장에서 공개됨.

1495년(43세) 이 해부터 <최후의 만찬> 제작에 본격적으로 착수. 스포르차 성의 작은 방 장식을 제자들과 함께 함. 생모 카테리나 사망. 이 장례비 메모가 남아 있음.

1497년(45세) <최후의 만찬> 거의 완성. 파치올리의 ≪신성비례(神聖比例)≫저술에 협력.

1498년(46세) 파치올리의 ≪신성비례(神聖比例)≫ 로드비코에의 헌사 가운데 <최후의 만찬>이 완성되었다는 사실과 레오나르도의 재능이 걸출하다는 등이 기록되어 있음.

1499년(47세) 프랑스 루이 12세 베네치아·피렌체와 동맹, 밀라노를 침공, 이때 스포르차 기마상 모형이 파괴됨. 연말경 밀라노를 떠나 피렌체로 향발.

1500년(48세) 피렌체로 가는 길에 만토바에 들러 이사벨라 데스테의 초상화 고(稿)를 그림. 3월에는 베네치아에 체류했고 8월이 되기 전에 피렌체에 도착.

1501년(49세) 레오나르도는 피렌체의 세르비티가에서 일행과 함께 거주. <성 안나> 화고(畵稿)를 그림. 또한 소품 <방차(紡車)의 성모> 제작. 과학 연구에도 몰두.

1502년(50세) 체사레 보르지아, 로마냐 공이 됨. 레오나르도는 보르지아의 군사토목기사로 로마냐 지방에 출장, 여러 곳을 순방.

1503년(51세) 3월, 피렌체로 귀환. 7월 24일, 아르노 강 수로 변경 계획서를 제출.

1504년(52세) 1월 25일, 미켈란젤로의 <다윗> 상 설치 장소를 결정하는 위원회에 참석.

1505년(53세) 6월 6일의 일기에 <앙가리의 회전(會戰)>을 위한 칼튼이 악천후로 인해 조각났다고 씀. 벽화를 그리는 기술에 실패. 가을에는 완전히 단념.

1506년(54세) 4월 27일. <동굴의 성모>를 다시 그리기로 약속. 4월 30일 부친의 유산 상속인 가운데 레오나르도가 빠졌음. 6월 1일 밀라노 항발.

1507년(55세) 5월, 프랑스 왕 루이 12세의 '왕의 화가'가 됨. 9월 피렌체에 일시 귀환.

1508년(56세) 피렌체의 피에로 마르첼리가에 머물면서 물리·수학 노트를 하기 시작함. 7월 밀라노로 돌아옴. 미켈란젤로, 시스티나 예배당 천장화 제작을 의뢰받음.

1510년(58세) 이때 해부학 연구에 열중, 해부 학자들과 자주 접촉.

1513년(61세) 밀라노의 비올라가에서 거주. 9월 24일 메르시, 사라이 등과 함께 로마로 향발. 교황 레오 10세가 제공한 바티칸 궁의 별실에서 수학과 과학을 연구.

1514년(62세) 9월, 바르마, 산탄젤로 등지를 여행. ≪원의 구적법≫, ≪만곡면의 기하학≫ 등 집필.

1515년(63세) 레오나르도는 19일자 일기에서 그의 후원자인 주리아노 데 메디치가 결혼을 하기 위해 로마를 떠났다는 것과 프랑스의 루이 12세가 사망했다는 사실을 기술. 프랑수아 1세 즉위.

1516년(64세) 3월 17일, 주리아노 데 메디치 사망. 로마에서의 후원자를 잃음.

1517년(65세) 5월, 프랑수아 1세의 별장인 프랑스 앙브아즈 성의 클루 관에 체재.

1518년(66세) 5월 3일~16일까지 앙브아즈에서 열린 축전에 그가 고안한 기계 등을 전시. 또한 프랑스 왕의 여러 건축에 관여.

1519년(67세) 4월 23일, 클루 관에서 유언장 작성. 멜치를 유언 집행인으로 지명하고 그의 작품과 수기 등을 건네 줌. 5월 2일 사망.